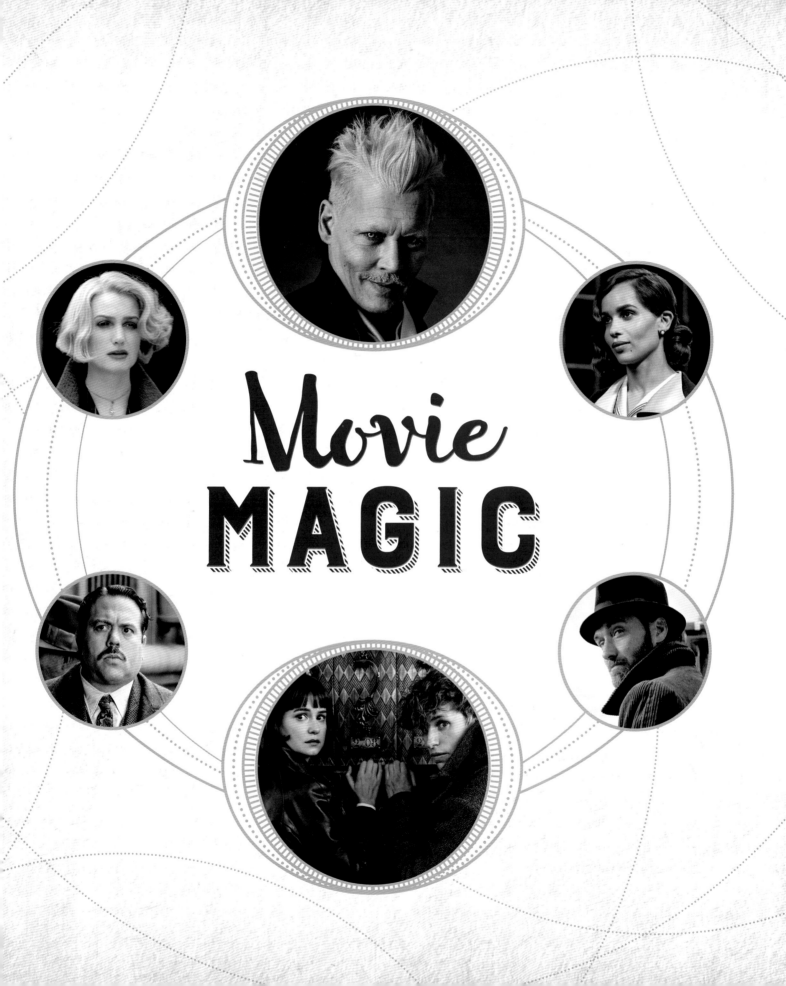

Movie
MAGIC

신비한 동물들과

그린델왈드의 범죄

FANTASTIC BEASTS
THE CRIMES OF GRINDELWALD

Movie
MAGIC

무비 매직

조디 리븐슨

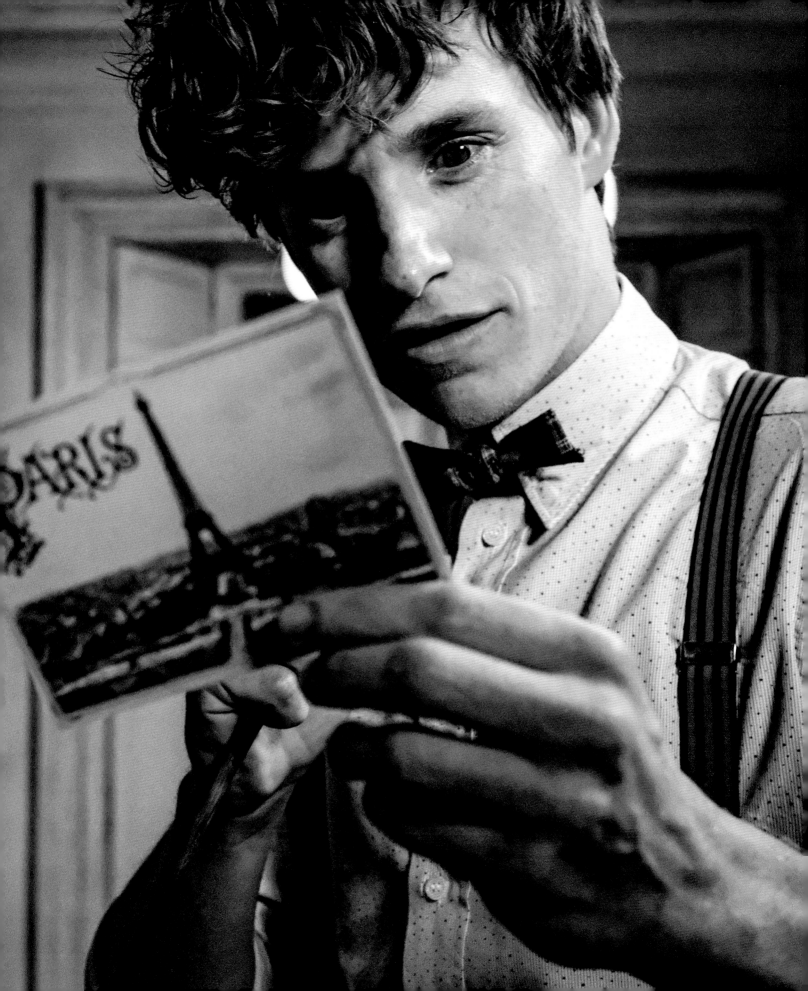

차례

지금까지의 이야기

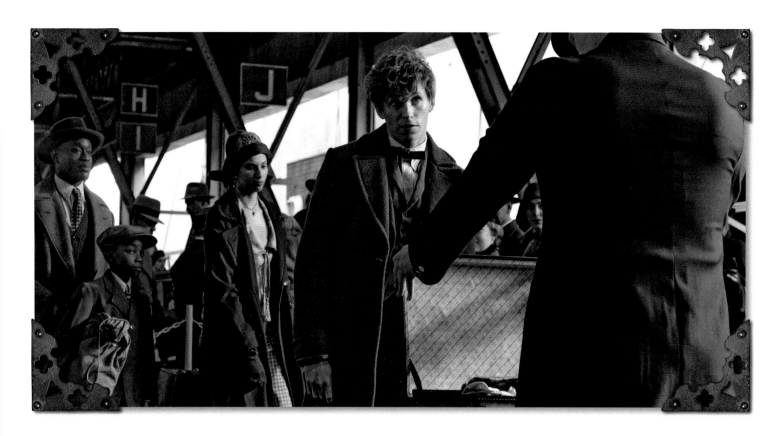

J.K. 롤링이 시나리오를 집필한 〈신비한 동물사전〉 1편은 롤링의 책《해리 포터》시리즈에 등장하는 마법의 세계를 확장시킨 영화다. 마법 동물학자 뉴트 스캐맨더가 1926년 뉴욕에서 겪는 모험담을 담고 있다. 이제 뉴트의 모험은 〈신비한 동물들과 그린델왈드의 범죄〉에서 계속 이어진다.

1편은 마법 세계를 장악하겠다는 음모를 꾸미는 어둠의 마법사 겔러트 그린델왈드가 세상을 공격하는 장면으로 시작한다.

뉴트 스캐맨더는 마법 동물이 가득 들어있는 가방을 가지고 뉴욕에 도착한다. 뉴트는 마법 동물들을 구조하거나 보살피면서 그들의 중요한 가치를 마법 사회에 제대로 알리기 위한 책을 쓰고 있으며, 프랭크라는 이름의 천둥새를 원래 살던 곳인 애리조나로 돌려보내려고 한다. 그러나 뉴트가 노마지, 즉 '마법사가 아닌' 평범한 사람인 제이콥 코왈스키와 갑자기 부딪치는 바람에 가방이

바뀐다. 제이콥은 자기도 모르는 사이에 뉴트의 가방 속에 있던 마법 동물 몇 마리를 도시 한복판에 풀어놓게 된다.

한편 뉴트와 제이콥이 탈출한 마법 동물들을 찾아다니는 동안 위험한 마법의 힘이 도시의 건물들과 거리들을 마구 파괴하는 일이 벌어진다. 미합중국 마법의회인 마쿠사^{MACUSA} 소속으로 전직 오러였던 티나 골드스틴은 뉴욕 한복판에서 일어나는 괴현상을 조사한다.

뉴 세일럼 자선단체의 수장인 매리 루 베어본은 입양한 아이들 크레덴스, 채스티티, 모데스티와 함께 마법사들의 존재를 폭로하고 그들이 도시를 파괴하려 한다며 뉴욕 시민들을 선동한다.

뉴트와 제이콥, 티나와 그녀의 동생 퀴니는 힘을 합쳐 마법 동물 찾기에 나서고, 마쿠사는 뉴트의 마법 동물들이 도시를 혼란시키는 주범들이라고 의심한다.

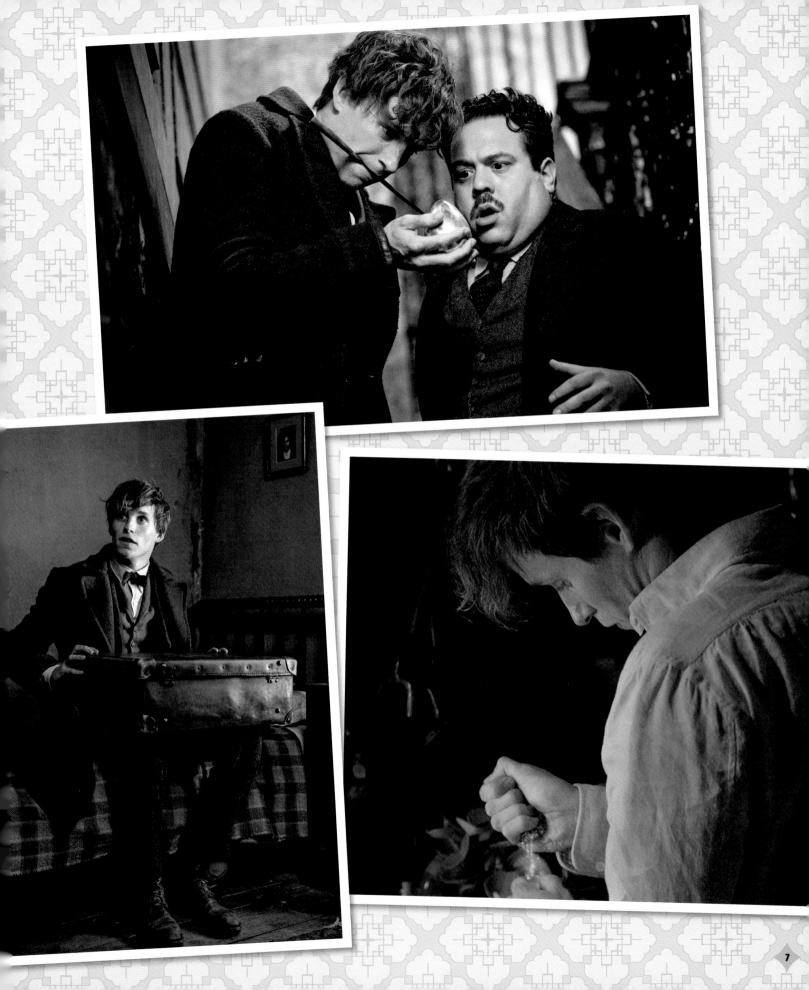

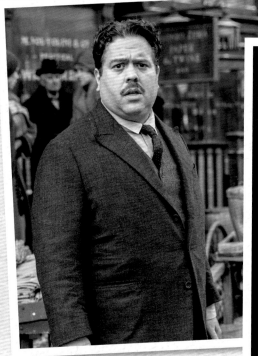

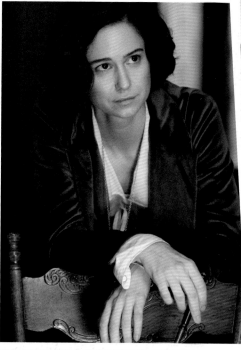

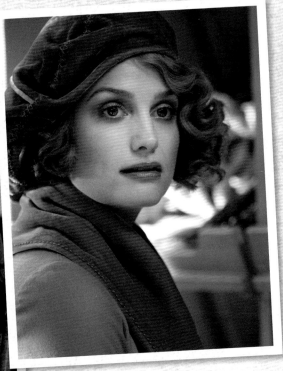

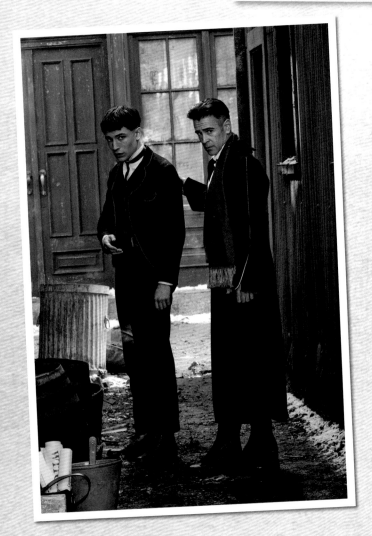

티나가 뉴트를 마쿠사에 데려갔을 때, 티나는 마법 법률 집행부의 수장인 퍼시발 그레이브스를 만나 뉴트가 돌보는 마법 동물들이 한 짓이 아니라고 설득하려 한다. 그러나 그레이브스는 뉴트의 가방에서 다른 종류의 생명체인 옵스큐러스를 발견한다. 옵스큐러스는 자신의 능력을 키우지 못하도록 금지된 마법 아이에게서 진화된 어둠의 힘을 말하는데, 그런 옵스큐러스를 가진 마법 아이를 옵스큐리얼이라고 부른다. 뉴트가 옵스큐리얼에서 분리해낸 옵스큐러스는 그 힘을 사용할 수 없지만 그레이브스는 그 힘의 가능성에 빠져들게 된다.

〈신비한 동물사전〉의 여러 사건들이 마무리될 즈음 도시에 출현한 어둠의 에너지가 또 다른 옵스큐러스였다는 사실이 드러나고, 설상가상으로 옵스큐리얼은 다름 아닌 크레덴스 베어본임이 밝혀진다. 크레덴스는 전부터 티나가 양어머니의 학대로부터 구해내려고 애쓰고 있던 아이였다. 뉴트와 티나는 크레덴스를 돕기 위해 최선을 다하지만 마쿠사의 오러들이 결국 옵스큐러스를 파괴한 것처럼 보인다. 그리고 퍼시발 그레이브스가 모습을 바꾼 겔러트 그린델왈드였다는 것이 밝혀지고 마쿠사는 그 자리에서 그를 체포한다.

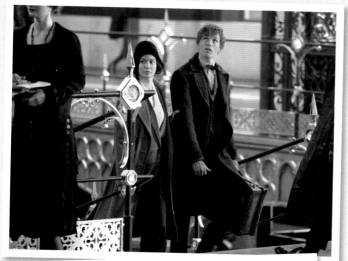

다행히 뉴트는 천둥새 프랭크의 도움을 받아 옵스큐러스가 일으킨 파괴 현장과 그를 막는 데 사용된 마법들을 목격한 뉴욕 노마지들의 기억을 지워버릴 수 있었다. 뉴트는 프랭크가 스우핑 이블의 독을 비구름으로 만들어 뉴욕을 촉촉이 적시고 자신의 서식지를 향해 멀리 날아가는 모습을 지켜본다. 하지만 슬프게도 비를 맞은 제이콥 코왈스키 역시 퀴니와의 애틋한 관계와 뉴트와의 우정을 잊어버리게 된다. 영화의 마지막에서 뉴트 스캐맨더는 책을 마무리하기 위해 뉴욕을 떠나 런던으로 향하고 티나에게 책이 완성되면 직접 전달하러 오겠다고 약속한다.

뉴트의 다음 모험담을 담은 영화 〈신비한 동물들과 그린델왈드의 범죄〉에 관해 제작자 데이비드 헤이먼 ^{David Heyman} 은 이렇게 말했다. "이 영화는 다양한 내용을 담고 있습니다. 감옥에서 탈출한 그린델왈드를 쫓는 내용임과 동시에 자신의 정체성을 찾는 크레덴스의 이야기입니다. 사랑 이야기를 담으면서도 스릴러와 코미디죠. 열망과 동경, 사랑뿐만 아니라 그 사이의 모든 것에 관한 이야기예요. 강렬한 감정을 담고 있으며 흥미롭고 마법적인 영화입니다."

〈신비한 동물들과 그린델왈드의 범죄〉에서 뉴트와 티나, 퀴니와 제이콥이 새로운 마법의 장소를 방문하고 다른 시대에 유명했던 곳들을 방문하면서 마법 세계는 더욱 풍요로워진다. 새로운 등장인물들도 많고 선과 악, 그리고 인생의 갈림길에 선 익숙한 옛 친구들이 다시 등장하기도 한다. 이제 그 이야기가 계속된다.

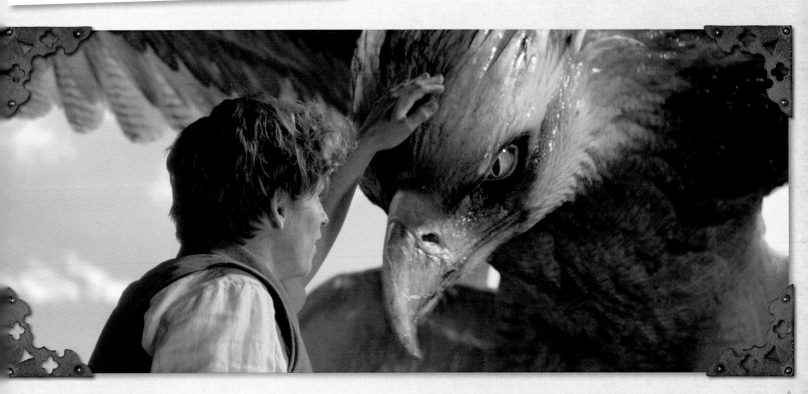

살아남은 크레덴스

영화 〈신비한 동물사전〉은 미합중국 마법의회인 마쿠사의 오러들이 옵스큐러스 형태의
크레덴스를 공격해서 그를 파괴시킨 것처럼 보이며 마무리됐다. 그러나 뉴트의 눈앞에서
산산이 흩어진 검은 물질의 작은 조각 하나가 너풀거리며 날아올라 폐허가 된 시청 지하철을
지나 하늘 멀리 사라졌다.

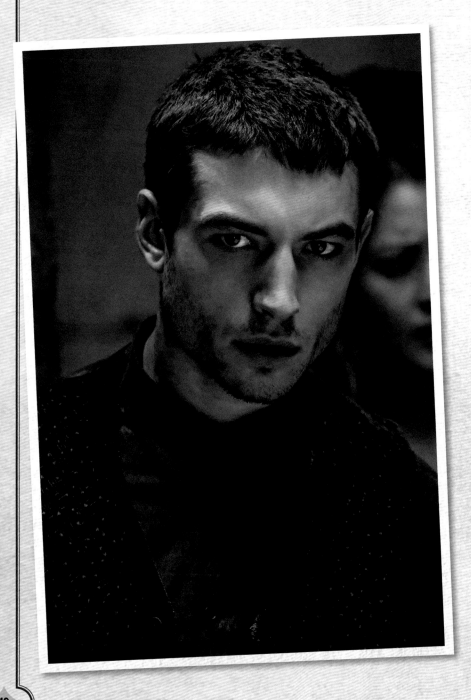

물질의 진실

"1편 마지막에서 정의의 힘에 의해 크레덴스가
죽음을 맞았다고 생각할 수 있어요." 대본을 쓴
J.K. 롤링이 말했다. "그러나 뉴트가 알고 있는
것처럼 옵스큐리얼이 옵스큐러스의 형태로 있을
때는 죽일 수 없어요. 일시적으로 옵스큐러스를
흩어지게 할 수는 있지만 죽은 것은 아니죠.
그래서 크레덴스는 살아남았어요. 이제
크레덴스가 직면한 가장 큰 질문은 '나는
누구인가?'입니다."

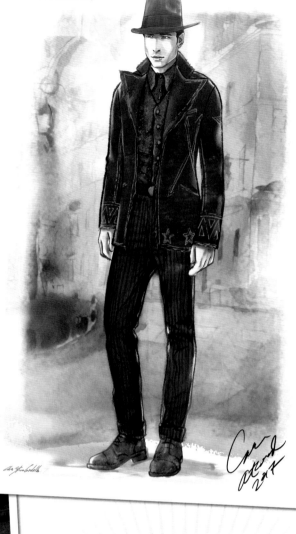

새로운 모습

분장 및 헤어 디자이너인 패 해먼드 Fae Hammond는
크레덴스가 엄마를 찾아 길을 떠날 때 겪는 변화를
시각적으로 표현하기 위해 고심했다고 말했다. "크레덴스가
뉴욕을 떠날 때는 삭발을 했어요." 패 해먼드가 말했다.
그래야 더 찾기 어렵고 사람들 속에 잘 숨어들 수 있을 거라는
생각에서였다. "파리에 도착했을 땐 단순하고 짧은 커트
머리였는데 솔직히 말하면 지저분한 모양이었어요. 우린
크레덴스가 피곤하고 후줄근하게 보이도록 했어요. 하지만
크레덴스는 지하 세계에 속한 인물이죠. 이제는 그의 진짜
모습이 뭔지 우리도 모르겠어요."

크레덴스는
친엄마를 만나기 위해 파리로
가는 방법을 찾던 도중 그곳을 돌며
공연하는 서커스 아르카누스에 들어가게
된다. 놀라운 생명체들이 등장하는
서커스단에는 마법사의 후손이지만
특별한 마법 능력은 없는
기묘한 언더빙들도 있다.

그린델왈드 탈출하다!

한편 마쿠사는 재판을 위해 겔러트 그린델왈드를 유럽으로 이송할 준비를
하고, 세스트랄이 끄는 마차가 움직이는 감옥 역할을 한다. 세스트랄들은
울워스 빌딩의 다락방에서 출발해 아래로 뚝 떨어지다가 날개를 펴고
허드슨강 위를 날아 바다로 향한다. "아주 복잡한 장면이었어요." 총괄 아트
디렉터 마틴 폴리^{Martin Foley}가 말했다. "어쩌면 몇 년 내로 놀이동산의 신나는
롤러코스터로 등장할지도 모르죠!"

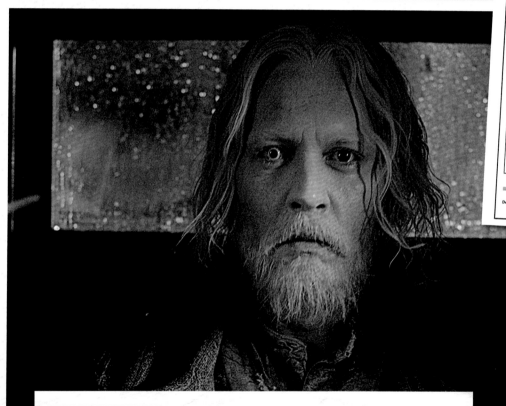

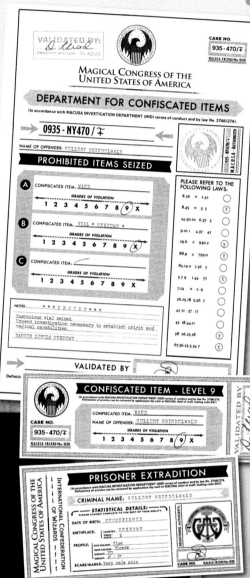

똑같은 단체복

마쿠사의 감옥에 갇혀있는 그린델왈드와 다른 죄수들이 입는 죄수복은
일본 소방관의 유니폼을 기초로 해서 만들었다. 그린델왈드 역을 맡은
조니 뎁^{Johnny Depp}은 그린델왈드가 거의 6개월 동안 꼼짝 않고 감방에
갇혀있었으니 자신의 죄수복에 거미줄을 달아달라고 요청했다.

영화
〈해리 포터와
불사조 기사단〉에서
사용했던 세스트랄 인형
머리를 창고에서 꺼내
배우와 제작팀이
참고하도록
했다.

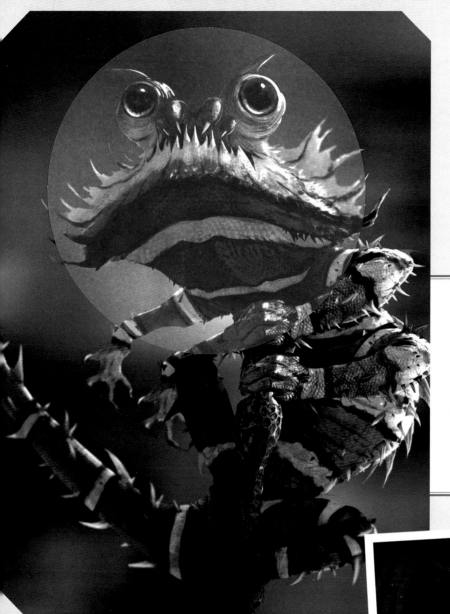

바꿔치기

그린델왈드는 놀라운 속임수를 써서 탈출에 성공한다. 마쿠사가 이송한 죄수는 알고 보니 그린델왈드가 아니라 티나 골드스틴이 속한 지팡이 허가국의 상관인 애버내시였고, 어느 순간 그린델왈드와 바뀐 것이다. 그래서 조니 뎁과 애버내시 역의 케빈 구스리 Kevin Guthrie에게 맞춰 각기 다른 크기의 죄수복이 준비되었고, 그들의 대역을 위한 죄수복도 추가했다. 애버내시로 변장한 그린델왈드는 감옥에 갇혀있는 동안 마쿠사에 보관되어있던 자신의 지팡이도 되찾는다.

상자 속

모두들 그린델왈드의 엘더 지팡이는 마쿠사의 금고에 안전하게 보관되어있을 거라고 생각했다. 그러나 볼프 로트 Wolf Roth가 연기한 오러 스필먼이 지팡이를 확인하기 위해 금고를 열자 끔찍한 내용물을 보고 깜짝 놀란다. 지팡이는 온데간데없고 대신 도마뱀 같은 몸집에 여섯 개의 다리가 달리고, 뾰족하고 긴 이빨을 가진 난폭한 추파카브라가 들어있었기 때문이다.

드라이 포 웨트

그린델왈드는 탈출을 시도하며 마차 안을 물로 가득 채우는 주문을 건다. 이 장면을 위해 프로덕션팀은 '드라이 포 웨트'라고 부르는 방법을 사용했는데 물은 전혀 사용하지 않고 물속에 있는 것처럼 표현하는 것이다. "철사로 만든 장치를 이용해 물에 '둥둥' 뜬 것 같은 느낌을 줍니다." 보조 스턴트 코디네이터 마크 마일리 Marc Mailley가 말했다. "정확히 맞추기가 상당히 까다로웠어요." 물속에서 머리가 흔들리는 효과를 주기 위해 선풍기를 이용하기도 했다. "그리고 배우들은 물 밑에 잠긴 것처럼 보이기 위해 느리게 움직였어요."

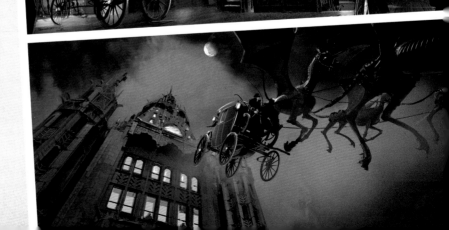

뉴트 스캐맨더

뉴트 스캐맨더는 《신비한 동물사전》의 원고를 완성했고, 이 원고는 런던의 옵스큐러스 출판사에서 출판되었다. "책을 출판하고 나서 뉴트는 유명 인사가 됐어요." 뉴트 스캐맨더 역을 맡은 에디 레드메인Eddie Redmayne이 말했다. "뉴트에게는 정말 낯선 일이었죠." 그러나 뉴트는 자신의 유명세보다 티나 골드스틴에게 직접 책을 가져다주겠다고 한 약속을 지키기 위해 훨씬 신경을 쓴다. "뉴트는 티나를 다시 만나고 싶어서 어떻게든 뉴욕으로 가려고 애를 쓰죠." 에디가 말했다. "하지만 불필요한 절차들과 의심스러운 일들이 벌어져 뉴욕으로 가려는 뉴트를 막아요. 그래서 영화 초반부에 티나를 찾아 뉴욕으로 가려고 여행 허가서를 받기 위해 동분서주하는 뉴트를 보게 될 겁니다."

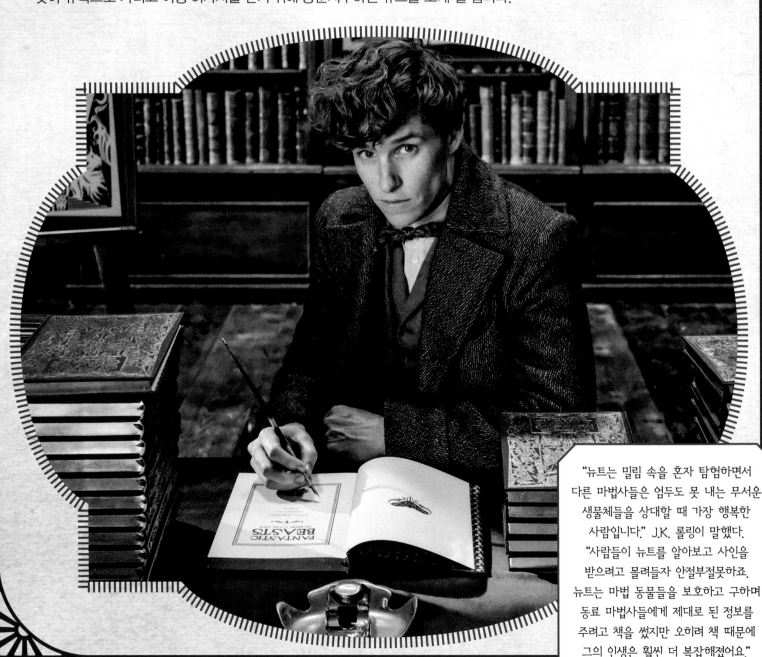

"뉴트는 밀림 속을 혼자 탐험하면서 다른 마법사들은 엄두도 못 내는 무서운 생물체들을 상대할 때 가장 행복한 사람입니다." J.K. 롤링이 말했다. "사람들이 뉴트를 알아보고 사인을 받으려고 몰려들자 안절부절못하죠. 뉴트는 마법 동물들을 보호하고 구하며 동료 마법사들에게 제대로 된 정보를 주려고 책을 썼지만 오히려 책 때문에 그의 인생은 훨씬 더 복잡해졌어요."

런던: 마법부로 복귀

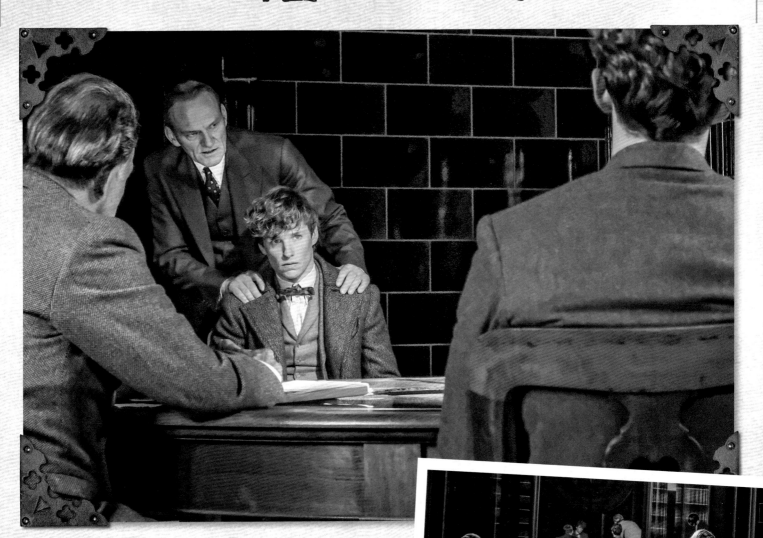

마법부를 방문한 뉴트는 뉴욕에서 옵스큐러스와 있었던 일 때문에 여행을 금지당했다는 사실을 알게 된다. 그러고는 여러 명의 마법부 책임자들과 인터뷰를 하게 되는데 그들은 옵스큐러스를 붙잡아 파괴하는 데 협조하라고 뉴트를 설득한다. 그중에는 법률 집행부의 책임자 토르퀼 트래버스와 뉴트의 형 테세우스 스캐맨더도 있었다. 그러나 크레덴스가 살아있다는 사실을 알게 된 뉴트는 그들을 돕지 않겠다고 거부한다.

도시화

뉴트의 의상은 〈신비한 동물사전〉에서 입었던 코트와 재킷에 약간의 변화를 주었다. "실루엣과 모습은 거의 그대로나 마찬가지입니다." 의상 디자이너 콜린 애트우드 Colleen Atwood가 말했다. "다만 색깔에 변화를 주어 도시적이고 차분하며 어른스러운 분위기를 주었어요. 하지만 가끔씩 옷 안쪽을 보면 여전히 그가 돌보는 마법 동물들과 가깝게 연결되었다는 느낌을 받을 수 있습니다."

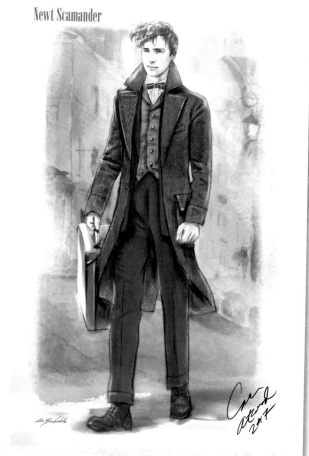

Newt Scamander

개선을 위한 변화

"뉴트는 언제나 자기 생각에 갇혀있고 다른 사람들과 잘 어울리지 못했는데 정작 자기 자신은 그걸 이해하지 못하는 것 같아요." 에디 레드메인이 말했다. "뉴트는 그저 자기답게 행동하는 것뿐이지만 그 모습이 다른 사람들의 신경에 거슬리는 거죠. 하지만 1편의 모험을 거치면서 뉴트는 자기의 좋은 점을 봐주는 사람들을 만났어요. 덕분에 뉴트가 마음을 여는 계기가 되었고 자부심을 가지고 사람들의 눈을 똑바로 마주 볼 수 있게 됐으며 자신감도 생긴 것 같아요."

마법 세계를 향한 그린델왈드의 위협이 점점 강해지면서 마법 동물들과 새로운 친구들이 함께하는 자신의 세계를 지키려는 뉴트의 열망이 부딪치게 된다. "뉴트는 누구의 편을 들고 싶은 생각은 조금도 없어요." 에디 레드메인이 말했다. "하지만 세상에서 일어나는 위협이 점점 커지면서 각기 다른 방향에서 뉴트를 끌어가려 해요. 이제 그가 겪는 모험담을 통해… 언제나 자신만의 길을 개척하고 살았지만 때로는 어느 한쪽을 선택할 수밖에 없는 순간이 온다는 걸 깨닫게 됩니다."

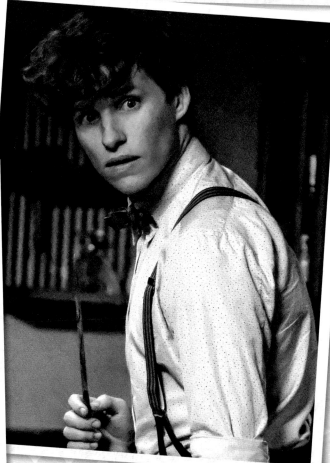

그래픽 디자인 책임자인
미라포라 미나 Mirapohra Mina
와 에두아르도 리마 Eduardo Lima는
마법부의 휘장을 시간대에 맞게 다시
디자인했다. 또 마법부에서 사용하는
필기도구의 모양도 조금씩 변경했지만
〈해리 포터〉 영화에서와 마찬가지로
보라색은 그대로 유지했다.

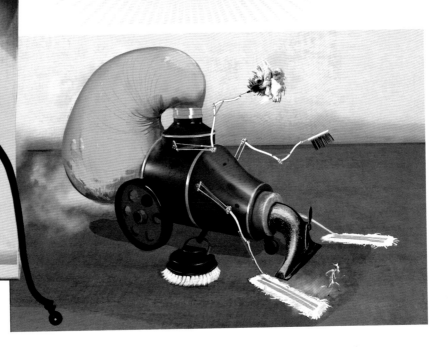

먼지떨이

마법부의 복도에는 벽과 바닥의 먼지를 터는 기계가 지나다닌다. 영화 〈해리 포터와 불사조 기사단〉을 위해
아담 브록뱅크 Adam Brockbank는 마법부 빗자루를 고안했지만 영화에는 등장하지 않았다. 이번 새 영화를 위해 콘셉트
아티스트인 몰리 솔 Molly Sole은 1927년 마법부에 어울리는 청소 도구를 만들어달라는 요청을 받았다. "실제로 깨끗하게
청소하기보다 뒤로 흘리고 가면서 먼지가 더 많게 하자는 건 세트 데코레이터 애나 피넉 Anna Pinnock의 아이디어였어요."
몰리가 말했다. "뒤에 매달린 커다란 자루에서 왼쪽, 오른쪽, 가운데로 먼지가 새지요. 기계가 움직이는 동안 너무
가까이 서있다가는 먼지를 뒤집어쓰게 될 거예요." 소품 모형 제작자인 피에르 보해나 Pierre Bohanna가 말했다.

테세우스 스캐맨더

칼럼 터너 Callum Turner 가 맡은 테세우스 스캐맨더는 뉴트의 형이자 마법부 오러 사무국의 수장이다. 칼럼과 에디는 실제로 어린 시절 같은 동네에서 자랐다는 사실을 알게 된 후에 형제 역할을 하기가 훨씬 수월했다고 말했다. "에디는 첼시 출신인데 저도 마찬가지였어요." 칼럼이 말했다. "우린 약 10분 정도 떨어진 가까운 곳에서 어린 시절을 보냈으니 아마 수천 번쯤 지나쳤을 거예요. 나고 자란 동네가 가깝기 때문에 비슷한 에너지를 느낄 수 있던 것 같아요." 비록 영화 속에서 뉴트의 형으로 나오긴 하지만 사실은 칼럼이 에디보다 아홉 살 어리다.

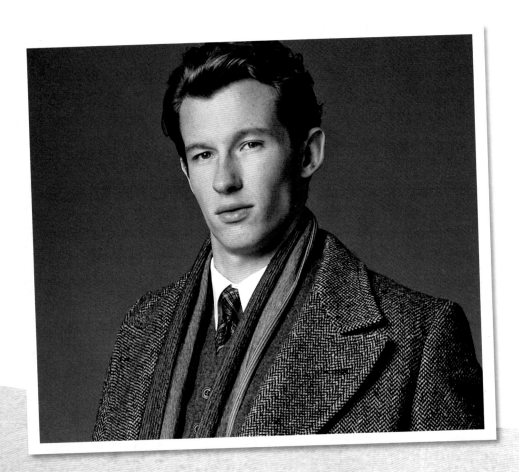

주근깨 분장

분장 및 헤어 디자이너인 패 해먼드는 칼럼 터너와 에디 레드메인이 형제처럼 보이게 하려고 칼럼의 머리색을 좀 밝게 했을 뿐 특별한 분장은 하지 않았다고 말했다. 그러나 딱 한 가지, 얼굴을 덮은 주근깨로 유명한 에디와 달리 칼럼은 주근깨가 없었다. "우리 팀원 중 한 명이… 꼼꼼하게 주근깨를 찍어줘야 했어요." 패가 강조하며 말했다. "꼼꼼한 주근깨 분장은 거의 예술의 경지였고 꼭 필요한 작업이었습니다." 칼럼이 주근깨 분장을 하는 데만 매일 50분씩 걸렸다.

ACHIEVEMENT IN MAGICAL EXCELLENCE

By virtue of the powers granted to it by The Ministry of Magic, The Department for the Regulation and Control of
Magical Creatures hereby certifies that the following, NEWTON SCAMANDER has met the required standards
of excellence in a specific field as set out by the Ministry of Magic guidelines. The above named person having displayed
supreme and consistent excellence in the capacity of care of magical creatures, and is awarded the title of

• M A G I Z O O L O G I S T •

With all the rights and privileges thereunto appertaining.

BAILEY BURTS
HEAD OF HOUSE-ELF LEGISLATION

In witness whereof, we have hereunder placed our
names on this twentieth day of December,
Nineteen Twenty One.

ISABELLA WASHBROOK
HEAD OF THE DEPARTMENT FOR
THE REGULATION AND CONTROL
OF MAGICAL CREATURES

TM & © WBEI (s18)

봉투를 기다리며

칼럼 터너는 어렸을 때부터 마법 세계의 열혈 팬이었다. "열 살 때인가 엄마가 첫 번째 책을
사주셨어요." 칼럼이 말했다. "원래 독서광은 아니었는데 그 책은 단숨에 읽었죠. 그리고 밤마다
헤드위그가 저희 집에 와서 저도 호그와트로 가야 한다는 편지를 떨어뜨려주고 가길 기다렸어요."
비록 그런 편지는 오지 않았지만 칼럼은 이번 영화에서 마법 학교에 다닌 인물을 연기하게 돼서 매우
흥분했다고 말했다.

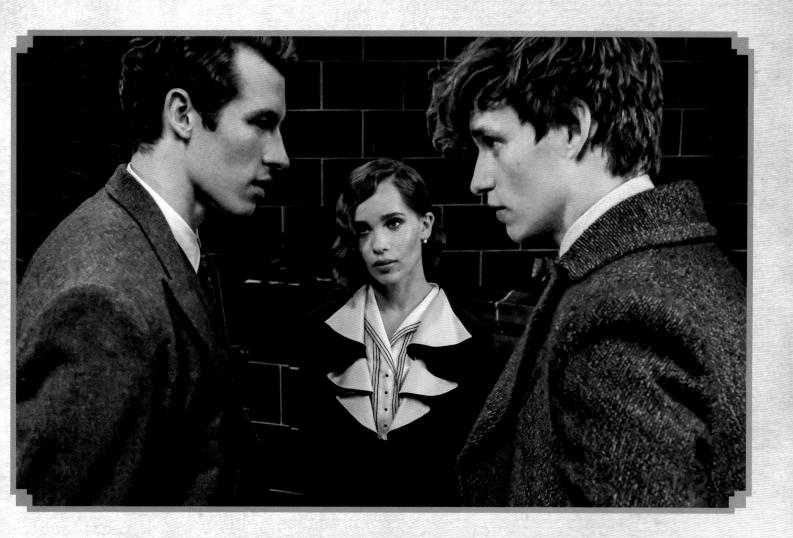

형제간의 우애

테세우스는 마법부의 고위 관리다. "그래서 정의를 위해 최선을 다해 싸우겠다고 결심했죠." 칼럼
터너가 말했다. "제가 볼 때 뉴트는 반란 세력이고 테세우스는 지배 세력에 속해있어요. 알고 보면
같은 편이지만 다른 방식으로 싸울 뿐이죠. 비록 그렇다 하더라도 두 사람은 형제고 서로를
사랑하고 아끼는 마음에는 변함이 없답니다."

레타 레스트랭

레타 레스트랭은 순수 혈통을 지켜온 부유한 마법사 집안 출신으로 마법부에서 일한다. 레타 역을 맡은 배우 조 크라비츠 Zoe Kravitz 는 자신의 후손인 벨라트릭스 레스트랭이 〈해리 포터〉 이야기에서 악역이라는 것과 그 집안에 대해 조금은 알고 있었다. "레타와 뉴트 사이에 미묘한 과거가 있다는 것도 알아요. 그게 제가 아는 전부죠." 조가 말했다.

마녀 지망

조 크라비츠는 어렸을 때부터 마법에 관심이 많았다고 털어놓았다. "마법 관련 책을 사들이고 주문을 걸어보기도 했어요. 마녀와 마법의 세계는 매우 흥미로워요. 전 지금도 실제로 존재한다고 믿어요." 그녀는 〈신비한 동물들과 그린델왈드의 범죄〉에 출연한 게 어린 시절의 판타지를 충족시키고도 남는 일이었다고 말했다.

빛과 그늘

J.K. 롤링이 말했다. "우리가 그녀를 만났을 때, 밝은 빛 속으로 들어오려고 애를 쓰지만 과거에 짓눌려있는 여자라는 느낌을 받았어요. 레타의 유명한 집안이 그녀에게 엄청난 그늘을 드리웠지요. 마법사들의 역사에서 레스트랭 가문은 전형적인 순수 혈통 귀족이에요."

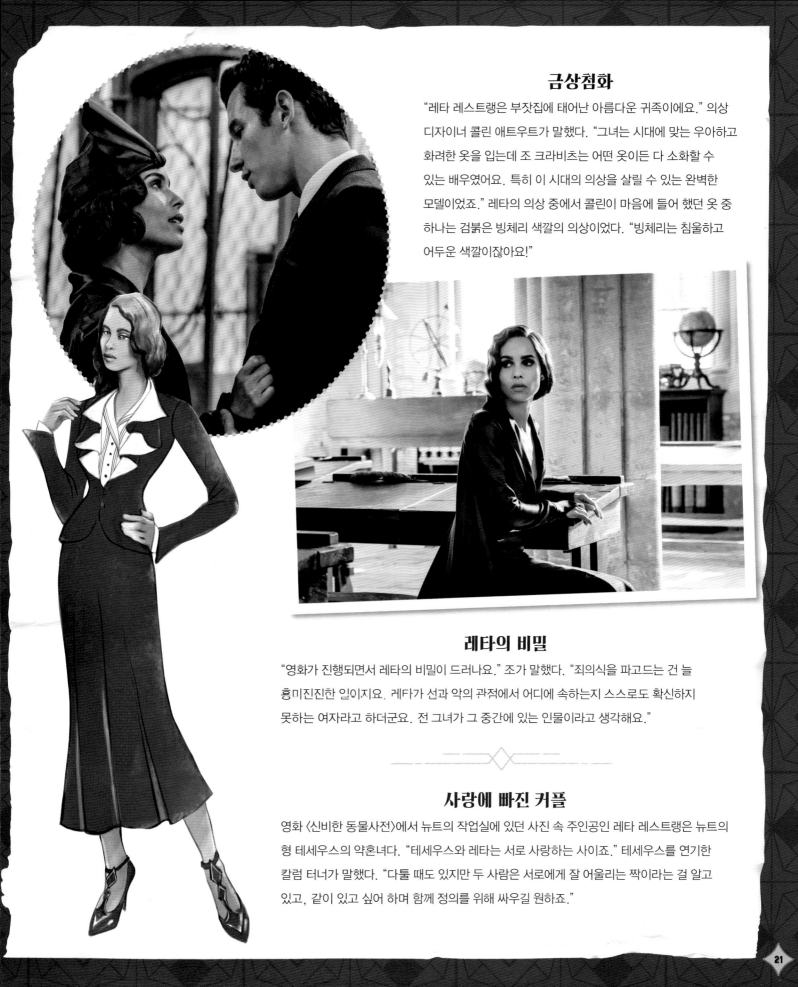

금상첨화

"레타 레스트랭은 부잣집에 태어난 아름다운 귀족이에요." 의상 디자이너 콜린 애트우트가 말했다. "그녀는 시대에 맞는 우아하고 화려한 옷을 입는데 조 크라비츠는 어떤 옷이든 다 소화할 수 있는 배우였어요. 특히 이 시대의 의상을 살릴 수 있는 완벽한 모델이었죠." 레타의 의상 중에서 콜린이 마음에 들어 했던 옷 중 하나는 검붉은 빙체리 색깔의 의상이었다. "빙체리는 침울하고 어두운 색깔이잖아요!"

레타의 비밀

"영화가 진행되면서 레타의 비밀이 드러나요." 조가 말했다. "죄의식을 파고드는 건 늘 흥미진진한 일이지요. 레타가 선과 악의 관점에서 어디에 속하는지 스스로도 확신하지 못하는 여자라고 하더군요. 전 그녀가 그 중간에 있는 인물이라고 생각해요."

사랑에 빠진 커플

영화 〈신비한 동물사전〉에서 뉴트의 작업실에 있던 사진 속 주인공인 레타 레스트랭은 뉴트의 형 테세우스의 약혼녀죠. "테세우스와 레타는 서로 사랑하는 사이죠." 테세우스를 연기한 칼럼 터너가 말했다. "다툴 때도 있지만 두 사람은 서로에게 잘 어울리는 짝이라는 걸 알고 있고, 같이 있고 싶어 하며 함께 정의를 위해 싸우길 원하죠."

런던에 나타난 알버스 덤블도어

뉴트 스캐맨더는 호그와트 시절 선생님이었던 알버스 덤블도어와 비밀리에 만난다. 그들은 미행을 따돌리기 위해 세인트 폴 성당에서 런던의 뒷골목, 빅토리아 버스 정거장, 램버스 다리로 계속해서 옮겨 다닌다.

영화 속 덤블도어는 해리 포터를 이끌어주던 낯익은 호그와트 교장 선생님의 모습보다 훨씬 젊다. "덤블도어는 뉴트가 뉴욕에 갈 때도 어느 정도 영향을 미쳤어요." 제작자 데이비드 헤이먼이 말했다. "그리고 이번엔 뉴트가 파리로 가는 데 결정적인 역할을 하지요."

덤블도어 되기

주드 로 Jude Law 는 이전의 〈해리 포터〉 영화에서 덤블도어를 연기한 리처드 해리스 Richard Harris 나 마이클 갬본 Michael Gambon 의 연기를 보지 않을 생각이었다. "하지만 도저히 그럴 수가 없었어요." 주드 로가 말했다. "재미있는 영화를 다시 볼 기회기도 했지만 그들의 연기를 통해 제가 무엇을 얻을 수 있을지 궁금했어요. 물론 저희는 그 영화 속 덤블도어와 똑같은 모습을 만들어내지 않는 게 매우 중요했어요. 저의 역할은 장차 그런 덤블도어가 될 사람을 표현하는 것이니까요."

NICOLAS FLAMEL
51 Rue de Montmorency
Paris

있다는
동생이
서로 연관
블도어의
어준다.

장갑 손

뉴트는 덤블도어의 떠다니는 장갑의 손짓을 따라가 300년 된
세인트 폴 성당의 둥근 지붕에서 덤블도어와 처음 만난다.
에디는 이런 덤블도어의 등장이 무척 마음에 들었다.
"정말… 덤블도어다웠어요!"

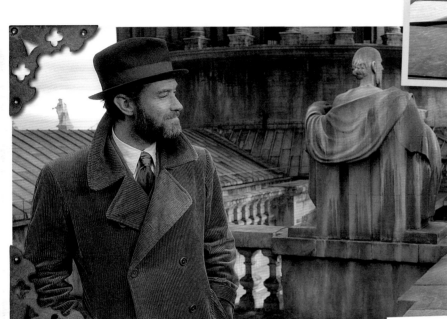

수염

1920년대의 남자들은 거의 수염을 기르지 않았다. "수염이 그를 더욱
돋보이게 하죠. 마음에 쏙 들어요." 주드 로가 말했다. "당시 분위기를
생각하면 정말 특별해 보이죠. 덤블도어가 전문적인 학자이긴 하지만
어느 정도 화려하고 대담한 데가 있다는 설정이 아주 좋았어요."

옷 잘 입는 마법사

"〈해리 포터〉영화에 나오는 덤블도어는 주로 자주색이 도는 옷을
입었어요. 가운으로는 적당하지만 평소에 입는 의상을 만들 때는
어울리지 않는 색깔이죠." 콜린 애트우트가 말했다. 그래서 콜린
애트우트는 초록빛이 도는 회색을 골랐다. "덤블도어는 마법 세계의
지하 운동에 어느 정도는 속해있어요." 주드 로가 말했다.
"그리고 덤블도어의 코트는 약간 스파이 같은 느낌도 줍니다."

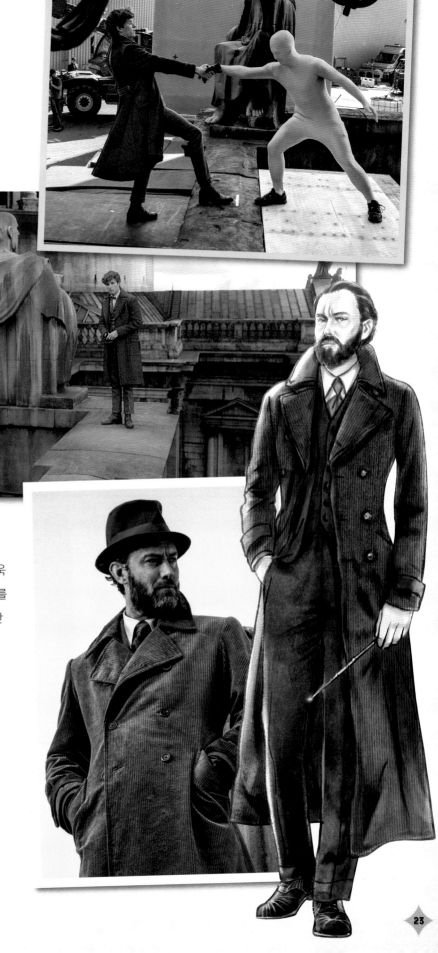

뉴트의 지하 동물원

영화 〈신비한 동물사전〉에서 가장 놀라운 장소들 가운데 하나는 뉴트의 가방 속이었다. 가방 내부는 뉴트가 모험을 하면서 구조하거나 보살피고 있는 마법 동물들이 서식하는 마법 공간으로 이루어져 있다. 〈신비한 동물들과 그린델왈드의 범죄〉에서는 프로덕션 디자이너 스튜어트 크레이그 Stuart Craig 가 자신의 마법을 펼쳐 완벽한 지하 동물원을 창조했다.

집에서

"런던 남부에 위치한 뉴트의 집은 황량하고 메마른 '전시용' 아파트 같아요." 에디 레드메인이 말했다. "하지만 뉴트답게 지하로 내려가면 믿기 어려울 만큼 굉장한 동물원이 펼쳐지죠. 다치고 상처받은 생명체들을 간호하고 돌보는 병원이기도 해요. 사실 위층은 뉴트의 세상이 아니에요. 오직 지하 동물원으로 내려갈 때만 뉴트의 진짜 인생에서 드러나는 그의 성격과 개성을 엿볼 수 있습니다." 에디가 말했다. "그곳이 바로 뉴트의 집이죠."

잠자리

문득 뉴트가 과연 자기 아파트에서 잠을 잘까 하는 의문이 생겼다.

"전 그렇게 생각하지 않았어요." 에디가 말했다. "뉴트는 정글을 헤치고 모험을 할 때나 자연 속에 있을 때 집처럼 편안함을 느끼는 사람이잖아요. 그래서 1년 동안 《신비한 동물사전》의 정보를 수집하며 자기 가방 속에서 살 수 있었던 거죠." 에디는 그런 뉴트라면 아마도 지하에서 생활하면서 해먹에서 잠을 잘 거라고 말했다.

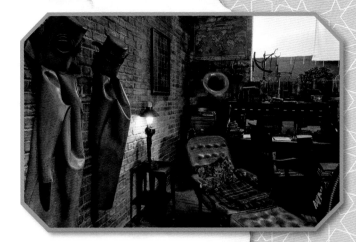

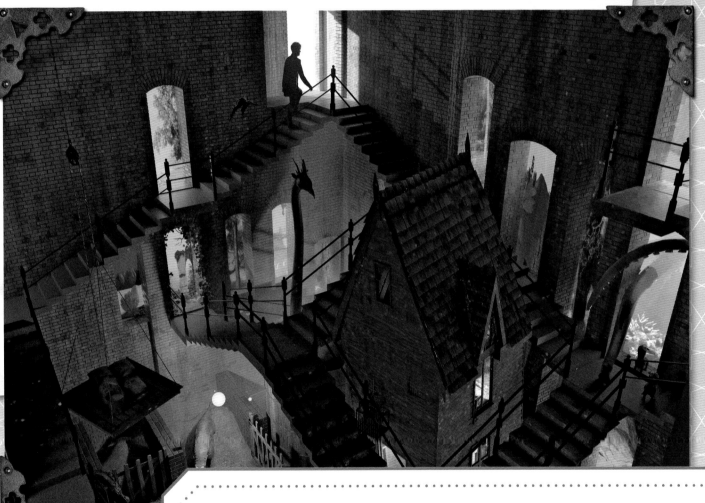

뉴트의 집
지하실에 있는 계단은
호그와트에 있는 움직이는
계단에서 영감을 받은
것이다.

지하에 펼쳐진 동물원

뉴트는 마법을 이용해 조지 왕조 풍의 타운하우스 지하실 안에 있는 아치형 벽돌 통로에 자신이 돌보는 마법 생명체들을 위한 서식지를 꾸몄다. "시각효과의 도움 덕분에 마법 동물들이 사는 풍경과 서식처가 끝없이 펼쳐집니다." 스튜어트 크레이그가 말했다. "복잡한 마법이 사용되었죠." 뉴트의 지하 동물원에 있는 계단은 구조물을 떠받치는 레버 역할을 하고 있는데 영화 촬영의 마법 없이는 만들기 어려운 장면이다.

번티

빅토리아 예이츠 Victoria Yeates 가 뉴트의 조수인 번티 역을 맡았다. "두 사람은 친구 사이예요. 뉴트는 번티를 챙기죠." 에디 레드메인이 말했다. "번티는 뉴트를 좋게, 상당히 좋게 생각하죠. 하지만 뉴트는 전혀 눈치 채지 못하고 있어요." 총괄 아트 디렉터 마틴 폴리는 번티에 대해 들었을 때 안심했다고 한다. "뉴트가 모험을 떠났을 때 그 많은 마법 동물은 누가 돌봐주나 걱정되는 게 당연하잖아요!"

정의로운 뉴트

J.K. 롤링은 현대적인 감수성을 가진 사람들에게는 마법 동물들에 대한 뉴트의 접근 방식이 매우 평범하게 보일 거라고 생각했다. "세상이 늘 그런 식으로 돌아가지는 않죠." J.K. 롤링이 말했다. "지금 이 순간에도 세상 어느 곳에서는 그런 시각으로 자연을 대하지 않는 사람들이 분명히 있어요. 그게 뉴트라는 인물의 핵심이에요. 뉴트는 마법 동물들을 구하기 위해서 마법 세계의 규칙도 거부하지요."

지하실을 밝히면

처음에 뉴트의 지하실은 여러 개의 계단들과 작업실, 마법 동물들의 서식처로 구성되어있었다.

"그랬다가 스튜어트가 지하실 중앙에 뉴트의 높고 좁은 헛간을 세우기로 결정했어요. 1편에서 뉴트의 가방 속에 있었던 바로 그 헛간이죠." 마틴 폴리가 말했다. "제작자 데이비드 헤이먼이 '그게 어떻게 거기 있어? 그건 뉴트의 가방 속에 있잖아. 가방은 탁자 위에 있고. 어떻게 헛간이 이 안에 있지?' 라고 물었던 게 기억나요." 그들이 논리적으로 이해하려고 애쓸 때 스튜어트가 간단하게 말했다. "지하실을 가로지르는 계단들 사이로 길을 내면 되지. 근사하잖아!"

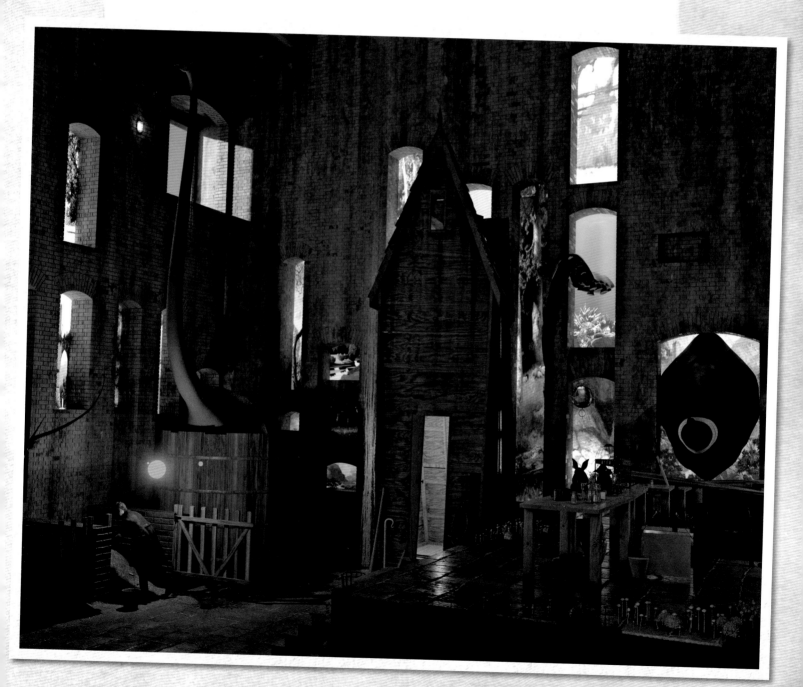

오랜 친구들

피켓

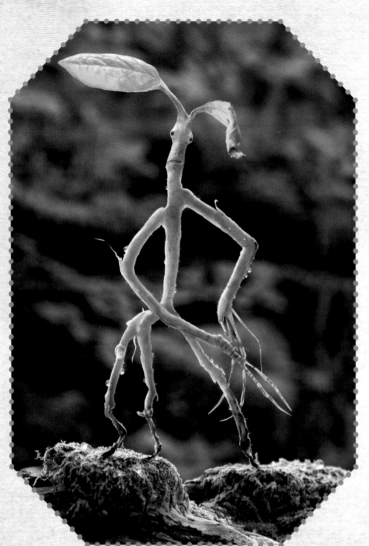

가장 좋아하는 마법 동물이 무엇이냐고 물었을 때 에디 레드메인은 하나만 고르기를 주저했지만 보우트러클인 피켓에게 특별한 감정이 있다고 인정했다. "뉴트는 피켓에게 약해요." 에디가 말했다. "저도 피켓에 약하죠. 아주 작고 나뭇가지처럼 가늘고 다정하니까요."

최고의 나무집

피켓의 서식처는 뉴트의 지하실에도 있고 뉴트의 작업실에도 있다. "뉴트의 책상 위에 나무가 있어요." 소품 모형 제작자 피에르 보해나가 말했다. "피켓이 뉴트의 주머니에서 나와 나무로 올라가 낮잠을 자거나 휴식을 취할 수 있죠. 나뭇잎을 씹으면서 쉬는 거예요."

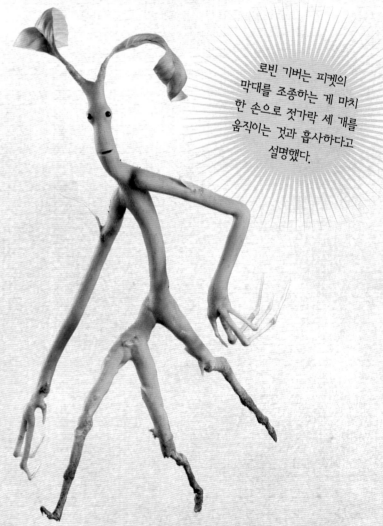

로빈 기버는 피켓의 막대를 조종하는 게 마치 한 손으로 젓가락 세 개를 움직이는 것과 흡사하다고 설명했다.

작지만 중요한

총괄 마법 동물 인형 조종사 로빈 기버 Robin Guiver에게 피켓은 크기는 작아도 큰 책임이 따르는 것이었다. "피켓은 우리가 작업한 인형들 중에서 가장 기계적으로 복잡했어요." 로빈이 말했다. "아주 가늘고 긴 막대기를 사용했고 크기도 아주 작았어요. 하지만 나중엔 피켓 인형에 흠뻑 정이 들었죠. 뉴트와 피켓의 관계에서 다양한 감정을 표현할 수 있었어요. 피켓이 등장하는 장면이 나올 때마다 움직임을 생각하고 어떤 역할인지 생각하는 건 아주 즐거운 작업이었어요."

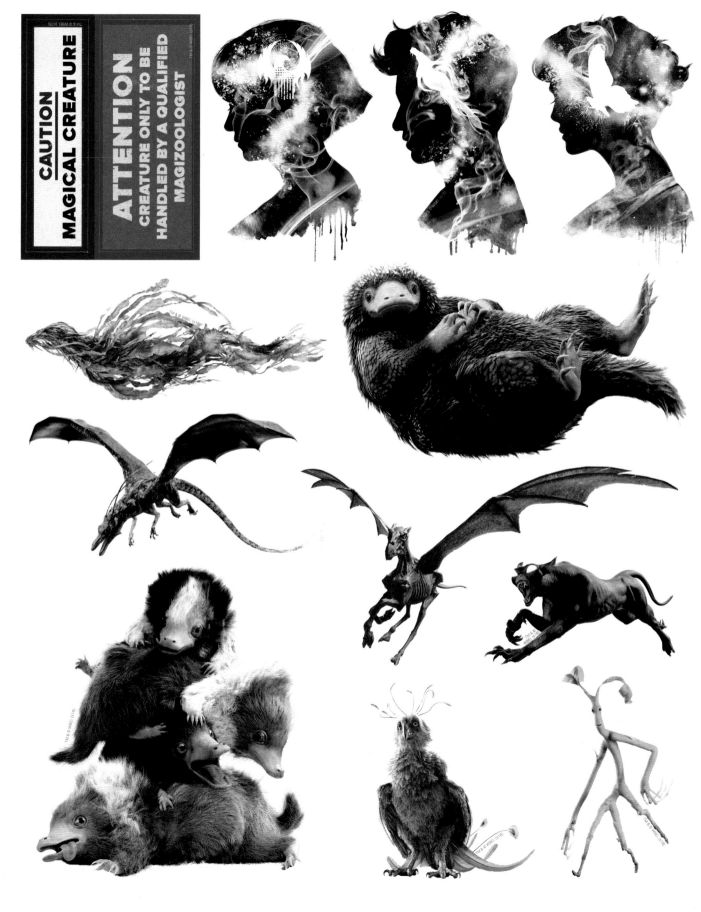

CAUTION
MAGICAL CREATURE

ATTENTION
CREATURE ONLY TO BE
HANDLED BY A QUALIFIED
MAGIZOOLOGIST

니플러

"니플러가 원한을 품고 돌아왔어요!" 에디 레드메인이 말했다. 에디는 니플러가 돌아온 것을 기뻐했다. 이번에는 한 마리가 아닌 더 많은 니플러들이 등장했다. "니플러가 새끼를 낳았어요. 그래서 이번에는 한 마리가 아니라 아예 한 가족이 단체로 관심을 독차지했죠. 뉴트에게는 말썽을 일으키는 골칫거리이기도 해요." 에디가 말했다. "하지만 여러 마리 새끼들과 씨름하는 모습은 재미있는 장면들 중 하나였죠."

니플러는 로빈 기버가 제일 좋아하는 마법 동물이다. "작고 안아주고 싶고 똑똑하고 장난기가 많아요. 첫 번째 영화와 이번 영화에서도 이야기에 큰 영향을 미치죠."

보물 같은 아기 니플러들

"아기 니플러들을 자유롭게 조종할 수 있게 머리에 작은 막대가 달린 니플러 인형들을 준비했어요. 그래서 머리를 움직이면 실제 어딘가를 보고 있는 것처럼 느껴지고, 배우들과 눈을 맞추거나 상호작용을 하는 데 적합하죠."라고 인형 조종사 로빈 기버가 말했다. "또 긴 막대에 니플러 인형을 끼워서 빠른 속도로 뛰어다니기도 했어요. 그 외에 까맣고 묵직한 오자미처럼 움직임이 없는 니플러 인형들도 준비했지요." 이렇게 준비된 다양한 형태의 니플러 인형들은 배우들이 마법 동물과의 상호작용을 구상하고 마법 동물들의 무게와 느낌을 파악하는 데 많은 도움을 주었다.

새로운 마법 동물들

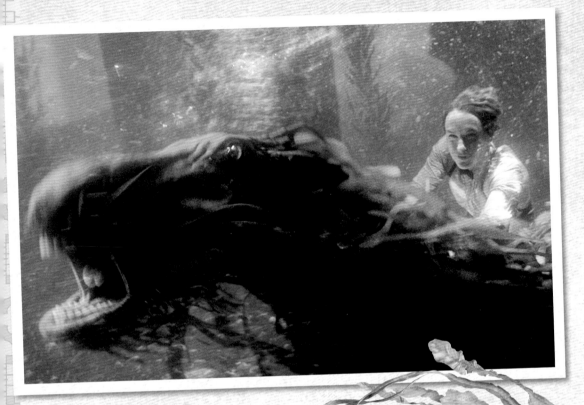

켈피

뉴트가 구조한 켈피는 수중 생물인데 말처럼 생겼고 해초 같은 긴 덩굴손이 달려있다. 켈피들은 굉장히 힘이 세며 길들이기가 어렵고 이빨로 무는 고약한 버릇이 있다. 하지만 이런 켈피를 다룰 줄 아는 사람이라면 켈피가 선사하는 짜릿한 수중 라이드를 경험할 수 있다. 애니메이터들은 켈피의 모습을 표현하기 위해 말과 해파리, 오징어들의 움직임을 자세히 연구했다. 영화 속에서는 뉴트가 켈피의 상처에 약을 발라주러 물속으로 들어갔다가 뜻하지 않게 신나는 질주를 경험하는 장면이 나온다.

물속 깊이 잠수

뉴트가 켈피를 타는 장면은 유럽에 있는 거대한 수중 촬영용 탱크에서 찍었는데 대부분을 에디 레드메인이 직접 연기해야 했다. 이를 위해 에디는 스쿠버다이빙의 장비를 다루는 법과 호흡 정지법도 배웠다. 에디는 특수 장치를 타고 물속에서 끌려 다니고 수면 위를 나왔다 들어갔다 했다. "에디는 아주 멋지게 해냈어요!" 보조 스턴트 코디네이터 마크 마일리가 말했다.

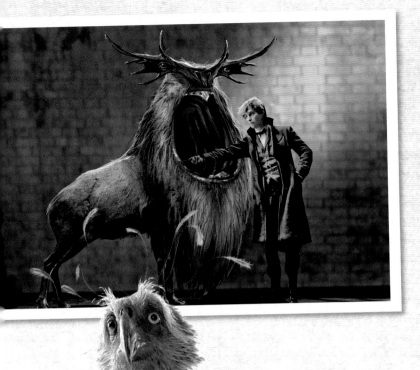

루크로타

루크로타는 수사슴 혹은 무스를 닮았지만 아주 어마어마하게 큰 입을 가지고 있다. 정말로 어마어마하다! "번티가 루크로타의 입속에 머리를 집어넣고 안을 둘러보는 장면이 있어요." 로빈 기버가 말했다. "아주 커다란 철제 링을 사용했지요. 밋밋한 링 자체만으로는 아무 효과가 없어서 그 위에 눈을 붙이고 아래쪽에는 큰 주머니를 달았어요. 그래서 적절한 그림자를 만들어주고 번티 역할을 맡은 빅토리아가 상호작용을 할 수 있게 도와주었죠."

어그리

동물원을 둘러보던 제이콥은 뉴트가 돌보는 올빼미처럼 생긴 새 어그리와 마주치고 어그리는 동물원을 둘러보는 제이콥을 따라다닌다. "우리는 실물 크기의 작은 모형을 만들었어요." 로빈이 말했다. "그래서 제이콥을 따라다니게 했죠." 어그리가 날아가는 장면에서는 인형 조종사들이 가벼운 발포 고무로 만든 공에 눈을 그리고 간단한 깃털을 붙여 배우들이 실제로 집중할 수 있게 했다.

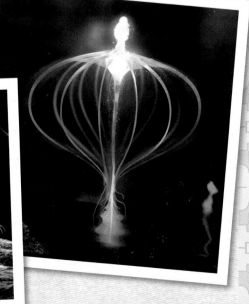

힝키펑크

뉴트는 파리로 갈 때 작은 다발 같은 생명체인 힝키펑크를 데리고 간다. 추적 마법을 따돌리는 능력이 있는 힝키펑크가 도움을 줄 수 있기 때문이었다.

마법 동물 돌보기

뉴트의 지하실에는 마법 동물들이 어떤 질병에 걸려도 치료할 수 있는 갖가지 장비와 물품들이 있다.
종류가 다른 마법 동물들의 통증을 완화시켜주는 연고와 약들, 뉴트가 머트랩에게 물린 제이콥을 치료할
때 사용했던 말린 빌리위그 침도 있다. 먹이 종류로는 거미와 나방, 쥐며느리와 버섯 등을 보관하고 있다.

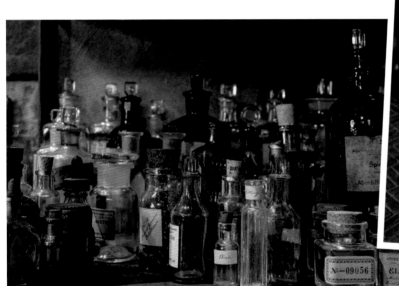

뉴트는 새로운
장비를 이용해
문카프의 거대한 눈에
안약을 넣어준다.

마법 동물학자의 장비

세트 데코레이터인 애나 피넉은 ZSL 런던 동물원을 찾아가 수의학부를 방문했다.
"뜻밖에 어울릴 것 같지 않는 각종 줄과 파이프, 판지들이 있었어요. 경우에 따라
필요한 의료 장비들을 임시로 직접 만드는 데 사용하는 재료였죠. 우리도 그 부분을
염두에 두고 준비했어요." 뿐만 아니라 뉴트가 사용하는 거대한 엑스레이 기계도
있었다. "1950년대 사용하던 엑스레이 기계를 본떠 만들었어요." 애나가 말했다.
"또 커다란 수술용 라이트도 있는데 역시 같은 시대에 사용하던 것에서 영감을 얻고
우리 나름대로 아이디어를 추가해서 만들었죠. 이렇게 한 시대의 아이템에 다른
시대의 특징을 접목시켜 새로운 소품을 만들어내는 건 정말 흥미로운 작업이랍니다."

Fermenting
bits
~~and~~ and
bobs

'26

Feb.
1927

Mandrake
Marmala...

Wormwood
Essence

13981

Concentrate Geranium
Robertianum

No. 24
Powdered Ge...
Rob...

No. 35
Powdered Plantago
Major

JARVEY CALMING
TONIC

Recommended dose:
Apply 2-3 drops into beasts food.
In severe cases administer directly
under beasts tongue.

DO NOT F...

CRUP SLEEPING
DRAUGHT

Recommended dose:
...spoon in food. Maximum
... one teaspoon, quantity
...ired dependent on weight.

...NOT FEED THE KNEAZLE
OR BOWTRUCKLE

각종 병 라벨

그래픽팀과 소품 제작팀에서는 모든 크기의 병에
마법약과 마법 물약, 팅크의 라벨을 디자인하고 손으로
글씨를 써서 일일이 병에 붙였다.

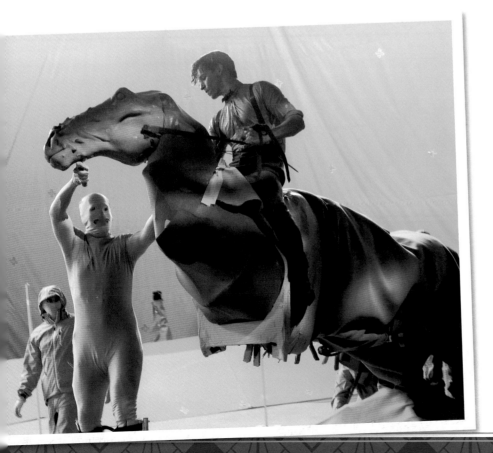

익숙한 일

"촬영한 뒤에 컴퓨터로 만들어지는 마법 동물들을
상대로 연기하는 건 아주 재밌어요." 에디
레드메인이 말했다. "상상하는 것처럼 이상하고
묘한 작업이지요. 아무것도 없이 혼자 연기할 때도
있어요. 피켓은 실제로는 보이지 않고 그냥 거기
있다고 상상해야 해요 때로는 막대기에 점을
찍어놓고 눈높이를 맞추기도 하고 탁월한 인형
조종사들이 특별한 도움을 주기도 해요. 또 어떨
때는 온몸에 우스꽝스러운 초록색 옷을 뒤집어
쓴 사람을 앞에 놓고 그들이 놀랍고도 환상적인
마법 동물인 것처럼 생각하고 연기할 때도 있어요.
그런 날이면 상상력을 완전히 눌러 짜느라 집에
돌아갈 때면 초죽음이 된 것처럼 피곤하기도 하죠.
그렇지만 정말 흥미진진해요!"

퀴니 골드스틴

마녀인 퀴니 골드스틴과 노마지 제이콥 코왈스키의 사랑은 뉴욕의 마법 세계에서는 금지된 일이었고 1편 〈신비한 동물사전〉의 마지막 장면에서 제이콥은 퀴니에 관한 기억을 잃은 것처럼 보였다. 몇 달이 흐른 뒤에 제이콥이 두 사람이 함께했던 시간을 기억하도록 퀴니가 도와주고 제이콥을 데리고 런던으로 간다.

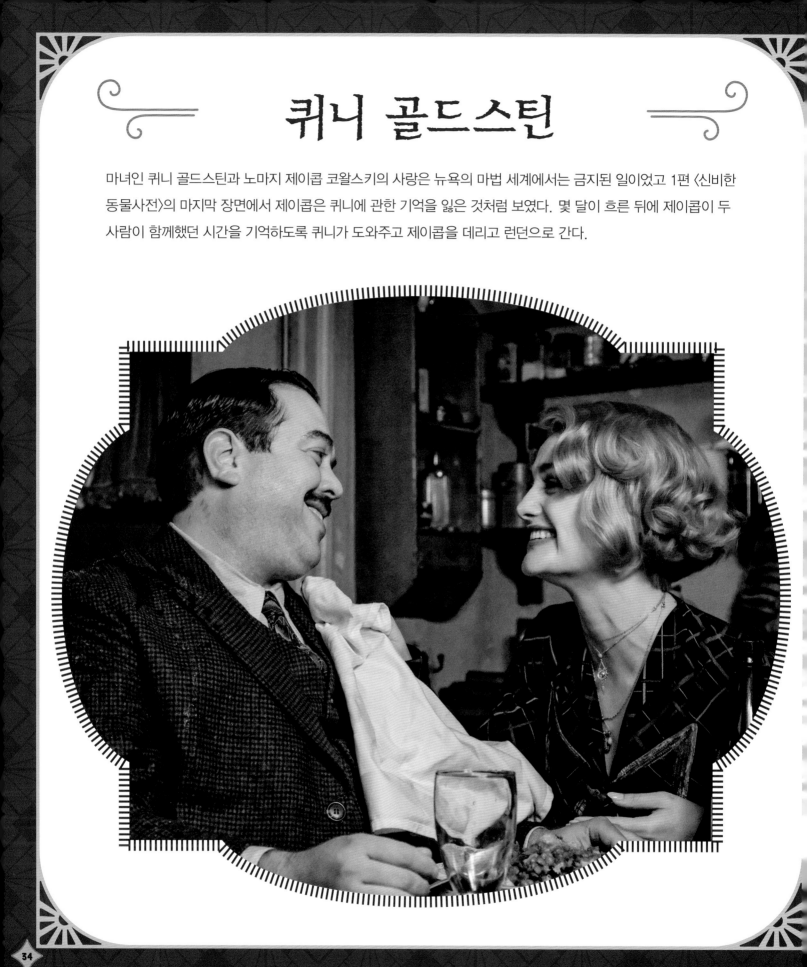

격자무늬광

자신이 맡은 인물이 런던으로 간다는 걸 알았을 때 퀴니 역의 앨리슨 수돌Allison Sudol은 퀴니가 자신의 주변 환경에 어울리고 싶어 할 거라고 생각했다. 앨리슨은 콜린 애트우트에게 타탄 무늬의 의상을 부탁했고, 콜린은 1930년대 사용하던 진짜 격자무늬 옷감을 이용해서 퀴니의 의상을 제작했다. 퀴니를 위해 트위드 코트도 만들고 1편보다 더 많은 보석을 착용하게 했다. "퀴니는 여전히 매우 여성적인 인물이에요." 콜린이 말했다. "훨씬 더 성숙하고 세련돼졌지요."

퀴니가 입은 드레스의 옷깃 부분은 나방 혹은 나비의 날개를 본떠 만들어졌다. "퀴니에게 일어나는 변화를 상징하는 부분이죠." 앨리슨이 말했다.

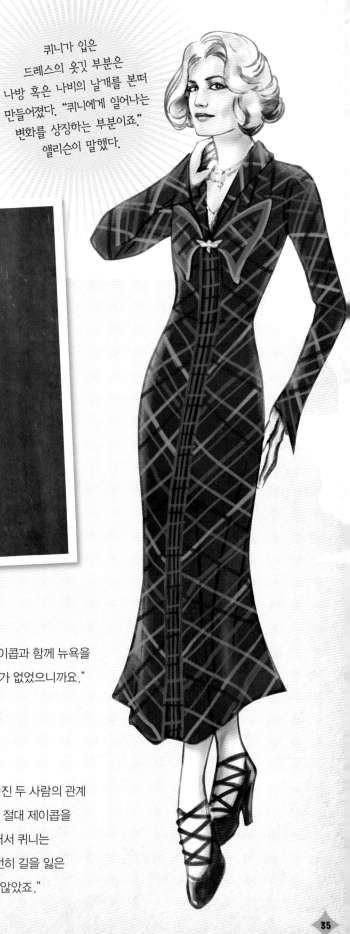

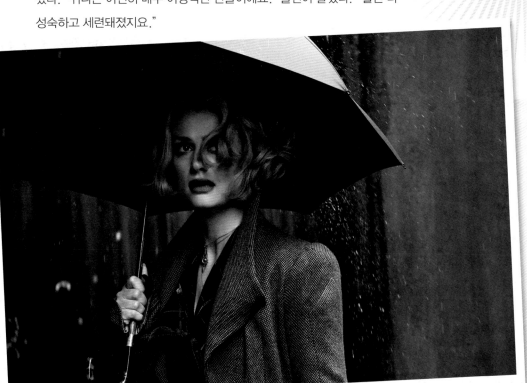

이성보다 감성

퀴니는 노마지와 마녀의 관계에 대한 유럽의 법률이 미국보다 관대하다는 걸 알고 제이콥과 함께 뉴욕을 떠난다. "노마지와의 관계에 관한 매우 엄중한 법이 있는데 두 사람은 도저히 지킬 수가 없었으니까요." 앨리슨이 말했다.

옳고 그름

"퀴니는 제이콥에게 돌아옴으로써 법률을 어겼어요." 앨리슨이 말했다. "한동안 이어진 두 사람의 관계 때문에 언니인 티나와도 큰 균열이 생기죠. 하지만 제이콥이 어떻게 생각하든 퀴니는 절대 제이콥을 포기할 수 없었어요." 앨리슨이 계속 말했다. "결국 좋지 않은 결과를 맞게 되죠. 그래서 퀴니는 혼자 여행을 떠나요." 그때 앨리슨은 자신의 역할에 대해 이렇게 느꼈다. "퀴니가 완전히 길을 잃은 느낌이었어요. 지혜로워지고 성숙해지기 위해 꼭 거쳐야 하는 길이었지만 결코 쉽지 않았죠."

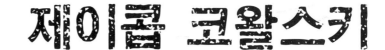

제이콥 코왈스키

"퀴니는 네 사람이 다시 뭉치기 위해 제이콥을 데리고 영국의 시골을 돌아다녀요." 제이콥 역을 맡은 댄 포글러Dan Fogler가 말했다. "그들이 뉴트를 만났을 때 뉴트는 바로 물어요. '제이콥이 왜 저래?' 거기 간 게 너무 기쁜 나머지 좀 과장되게 흥분하거든요." 그리고 퀴니가 제이콥에게 마법을 걸었다는 사실이 드러난다. "그 첫 장면을 연기하는 건 정말 재미있었어요." 댄이 회상했다. "음식에 소금을 부어대고 아무거나 머리에 쏟아 붓지요. 삶에 취한 것 같았어요."

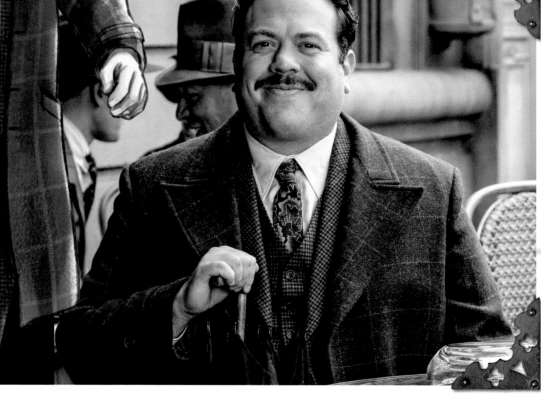

또 다른 격자무늬광

제이콥은 뉴욕에서 성공적인 제빵업자가 되었고 그의 성공은 의상에도 반영되었다. "이제는 훨씬 몸에 잘 맞는 양복을 입죠." 콜린 애트우트가 말했다. "모두 같은 직물을 사용해서 만들었고 신발 역시 같은 직물로 통일시켜서 맵시 있는 옷차림을 완성했어요." 제이콥의 의상에 사용된 직물은 검은색과 푸른색의 격자무늬가 들어간 고급스러운 영국 양모였고, 총 여덟 벌을 만들었다. 댄을 위해 다섯 벌, 대역을 위해 한 벌, 스턴트맨을 위해 두 벌이다.

노마지, 노 프로블럼

"제이콥은 정말 좋은 사람이에요."
댄이 말했다. "제이콥은 자신이 혼란의
한가운데 있다는 걸 깨닫고도 화를
내기는커녕 '어쩌다 내가 여기 와있는
거지? 정말 말도 안 되는 일이지만
좋아, 너의 여정이 끝날 때까지 내가
도와줄게'라는 식으로 반응해요.
마음이 너무 넓어서 다른 사람을
도와주지 않고 못 배기죠." 댄은 아마
본인이었다면 이렇게 말했을 거라고
덧붙였다. "뭐? 잠깐만, 뭐라고? 아니,
날 여기서 내보내줘! 또다시 내 목숨을
걸고 나서지 않을 거야!"

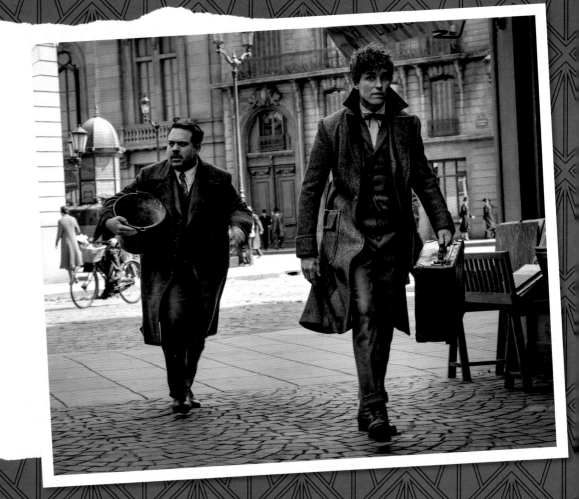

격렬한 언쟁

퀴니가 제이콥에게 건 마법을 뉴트가 풀어줬을
때 제이콥은 퀴니가 그를 뉴욕에서 데려오기
위해 마법을 걸었다는 사실을 알고 화를
낸다. 그 일로 두 사람은 다투게 되고 퀴니는
빗속을 뛰쳐나가 사라진다. 비록 마법 사회에
관한 이야기지만 "실제 현실적인 연인 관계에
근본을 두고 있기 때문에 매우 공감이 가는
거죠"라고 댄이 말했다.

티나 골드스틴

티나 역을 맡은 캐서린 워터스턴Catherine Waterstone은 티나가 오러 직책에서 강등됐을 때 "자신의 커리어가 무너질까 봐 불안해하지만 완전히 자신감을 잃진 않았어요. 1편에서 자신의 직감을 믿고 행동한 덕분에 그린델왈드까지 잡을 수 있었죠"라고 말했다. 이번에도 티나는 자신의 직감을 발휘해 크레덴스의 행방을 알아내 그를 구하려고 한다.

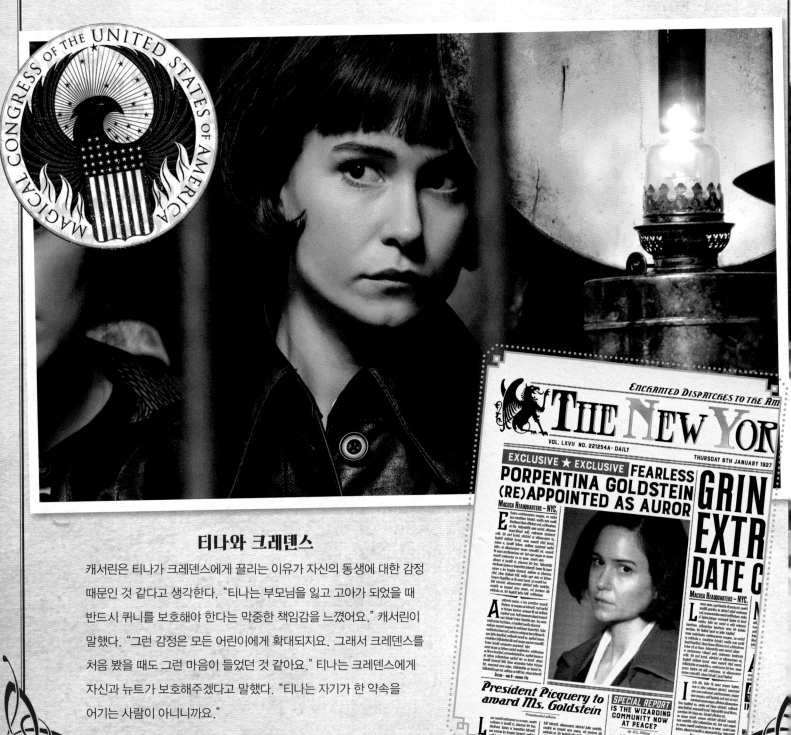

티나와 크레덴스

캐서린은 티나가 크레덴스에게 끌리는 이유가 자신의 동생에 대한 감정 때문인 것 같다고 생각한다. "티나는 부모님을 잃고 고아가 되었을 때 반드시 퀴니를 보호해야 한다는 막중한 책임감을 느꼈어요." 캐서린이 말했다. "그런 감정은 모든 어린이에게 확대되지요. 그래서 크레덴스를 처음 봤을 때도 그런 마음이 들었던 것 같아요." 티나는 크레덴스에게 자신과 뉴트가 보호해주겠다고 말했다. "티나는 자기가 한 약속을 어기는 사람이 아니니까요."

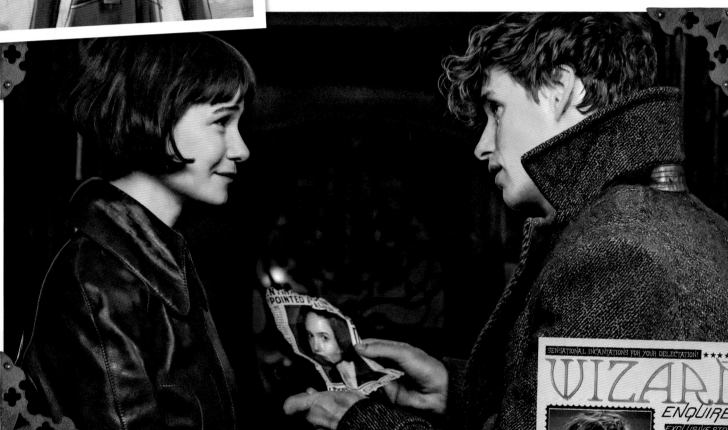

분장과 헤어 디자인을 담당한 패 해먼드는 티나의 새로운 머리 모양이 그녀가 자신 있게 상황을 통제하고 있음을 보여준다고 느꼈다. "심플한 보브 스타일이 딱이죠. 세련돼 보이기도 하고요."

소신 있게

캐서린 워터스턴과 콜린 애트우트는 티나가 일반 오러 코트를 입어야 할 것인가에 대해 의논했다. "티나는 크레덴스를 구하겠다는 자신의 결심을 마쿠사가 허락해줄지 확신할 수 없었어요." 캐서린이 말했다. "그래서 혼자 은밀하게 조사를 진행하지요." 콜린은 오러 코트를 빼고 푸른색 가죽으로 형사 스타일의 코트를 만들고 허리가 약간 들어가게 제작했다. "가죽 코트는 정말 묵직했어요!" 캐서린이 말했다. "매일매일 입고 있는 것만으로도 운동이 되는 거 같았죠."

티나와 뉴트

티나와 뉴트는 계속 연락을 주고받았지만 어느 날 타블로이드 잡지에서 뉴트가 레타 레스트랭과 약혼했다는 기사를 읽은 티나가 불쑥 연락을 끊어버린다. "티나는 자기 인생을 살겠다고 결심하죠." 캐서린이 말했다. "그런데 뉴트가 파리에 나타나서 티나가 억지로라도 진실을 들을 때까지 끈질기게 쫓아다녀요." 두 사람 사이에 다시 기회가 있을까? "뉴트의 종아리를 걷어찰 기회는 있겠죠!" 캐서린이 웃으며 말했다. "티나는 무척 화가 났어요. 자기가 차였다고 생각했죠. 자존심이 있어서 아닌 척 하지만… 물론 뉴트는 그런 티나의 속마음을 꿰뚫어 봐요."

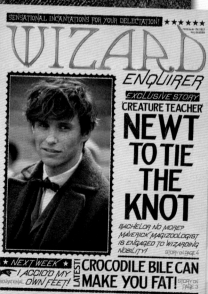

신문, 서적 그리고 잡지들

〈신비한 동물들과 그린델왈드의 범죄〉를 위해 그래픽팀은 프랑스판 마법 신문과 타블로이드 잡지를 비롯해 뉴트 스캐맨더의 《신비한 동물사전》 초판을 제작해야 했다.

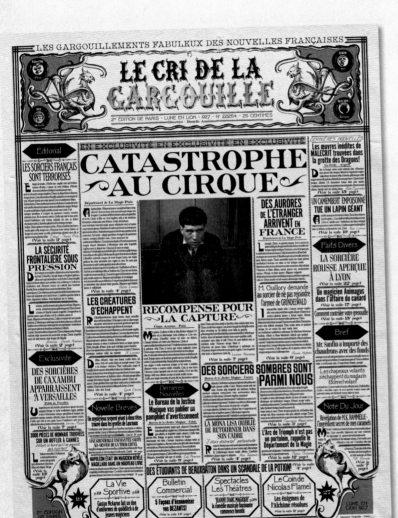

르 크리 드 라 가고일 Le Cri de la Gargouille

프랑스판 마법 신문의 제목은 〈르 크리 드 라 가고일 가고일의 외침〉이다. "멀리서 얼핏 보면 그 당시의 머글 신문처럼 보여요." 에두아르도 리마가 말했다. "하지만 내용을 들여다보면 마법 세계에서 일어나는 일들을 담고 있어요." 미라포라 미나가 덧붙였다. 첫 장에 실린 헤드라인은 '뉴욕의 유령: 어둠의 마법사가 우리들 속에 숨어있으며 프랑스 마법사들이 공포에 떨고 있다'고, 덜 무서운 기사들로는 '칸에 사는 니플러에게서 동전 3천 개 발견, 코스메 아카조르 지팡이 가게에서 297개의 지팡이 도난' 등이 있다. 그 외에 '다시 말하지만 개선문은 포트키가 아니다'라는 리마인더 글도 있다.

The Witch's Friend

FOR ALL AMERICAN WITCHES!

FRIEND

BRITANNIA

NEWT SCAMANDER
BRITISH BACHELOR EXTRAORDINAIRE

FEBRUARY
1927
2/5
D

FANTASTIC BEASTS
THE CRIMES OF
GRINDELWALD

타블로이드 잡지

〈스펠바운드: 연예인들의 비밀과 스타들의 마법 주문 팁〉과 〈위저드 인콰이어러: 즐거움을 배가시키는 환상적인 주문〉은 머글 세상에 존재하는 가십성 '쓰레기' 잡지들과 비슷하다. 이 잡지들 때문에 티나는 뉴트가 레타 레스트랭과 약혼했다고 생각하게 된다. 한 스펠바운드에서는 플리몬트 포터라는 익숙한 성을 가진 사람에 관한 글이 대표 기사로 실렸다.

신비한 동물사전

미라포라 미나와 에두아르도 리마는 영화 〈해리 포터와 마법사의 돌〉을 위해 이미 《신비한 동물사전》 교재를 만든 적이 있다. 이 책은 뉴트가 1927년에 처음 출판한 책이기 때문에 아르데코 스타일의 현대적인 글씨체가 반영되었다.

1927년 파리

"1920년대 파리는 독창적으로나 예술적, 사회적으로도 여러 가지 아이디어가 뒤섞여 들끓는 용광로였어요." 데이비드 예이츠 David Yates 감독이 말했다. "한마디로 생동감이 넘치는 시대였어요. 이 이야기가 펼쳐지는 배경 장소로 탁월하고 훌륭한 선택이죠."

J.K. 롤링이 말했다. "이번 시리즈를 만들면서 가장 뿌듯하고 즐거운 것 중 하나가 세계 어느 곳이든 자유롭게 돌아다니며 여러 나라와 마법 세계의 구석구석을 탐험할 수 있다는 점이에요."

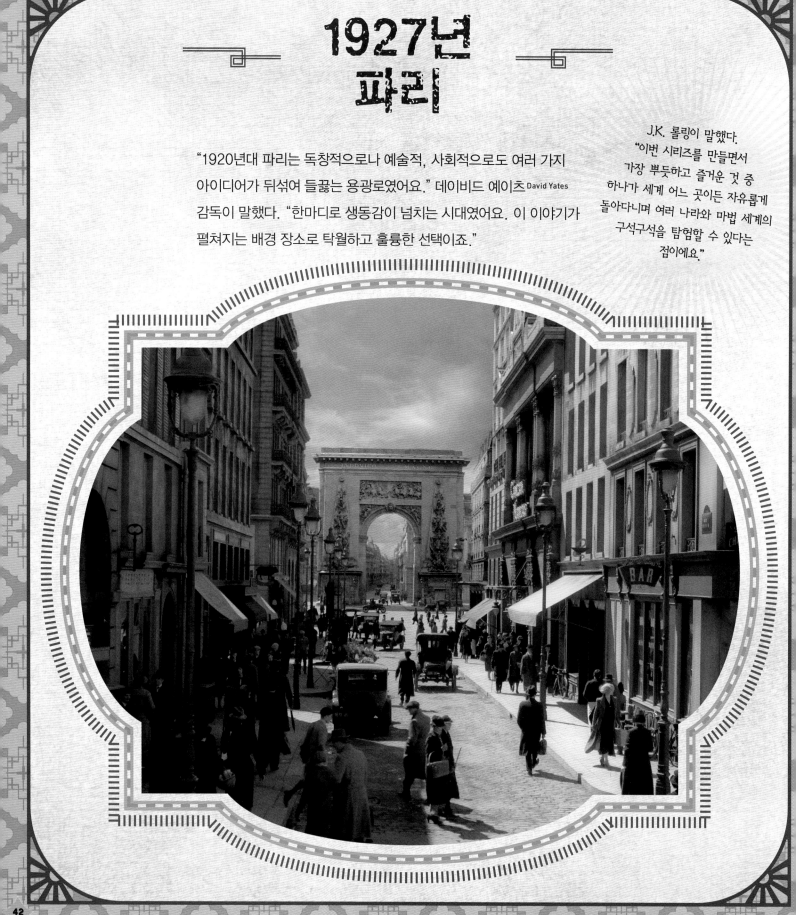

다른 게 좋지!

"파리는 뉴욕과 완전 딴판이에요." 제작 책임자 팀 루이스^{Tim Lewis}가 말했다. "문화도 다르고 모든 게 다 달라요. 심지어 도시의 기본 디자인도 다르죠. 뉴욕은 대칭적이지만 파리는 그렇지 않아요." 2016년의 뉴욕에서 1926년 뉴욕의 모습을 별로 찾을 수 없었던 것과 마찬가지로 2017년의 파리에서 1927년 파리의 모습을 많이 찾아볼 수 없었기 때문에 결국 영국 리브스덴 스튜디오에 도시 경관을 세웠다.

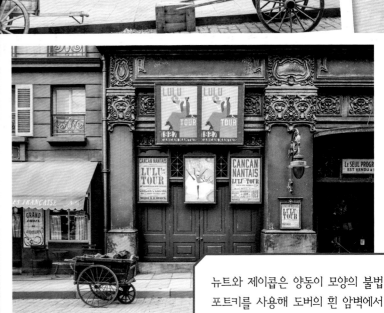

꼼꼼하고 정확하게

파리 세트는 첫 번째 영화에서 사용한 뉴욕 세트장 위에 만들어졌다. "뉴욕은 격자무늬지만 파리는 아니에요." 마틴 폴리가 말했다. "다섯 개의 거리가 하나로 만나는 아름다운 교차로가 있고 각자 놀라운 각도로 교차하고 있어요. 그래서 스튜어트는 기본 격자 구조 위에 매우 특징적인 조각들을 추가하고, 경사진 계단과 비탈들도 빼놓지 않았어요." 그들은 첫 번째 영화에서 사용한 앞면을 일부 그대로 두고 그 앞에 다시 새로운 외관을 세웠다. "계속 이런 방식으로 작업하게 된다면 5편이 나올 땐 각각 다섯 겹의 외관이 생기겠지요. 마지막 영화를 찍을 때면 거리가 아주 좁아지겠어요!"라며 스튜어트가 농담을 던졌다.

뉴트와 제이콥은 양동이 모양의 불법 포트키를 사용해 도버의 흰 암벽에서 파리로 순간 이동한다.

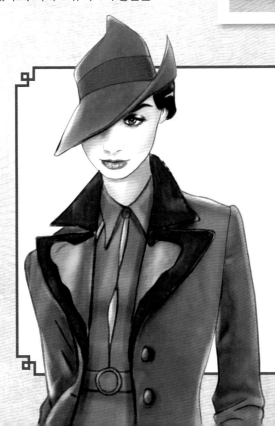

"당시에는 거의 모든 사람들이 모자를 썼어요." 콜린 애트우트가 말했다. "과거에 환상적인 느낌을 주는 모자들을 많이 만들었는데 영화 속 배경이 파리라서 사용할 수 있었죠."

프랑스의 멋

의상 디자이너 콜린 애트우트는 이야기의 배경이 파리라는 사실을 듣고 매우 기뻐했다. 파리는 우아함과 스타일로 유명한 도시기 때문이었다. 1920년대 파리 사람들의 의상을 위해 콜린은 각진 어깨와 길고 흐르는 듯한 스커트처럼 좀 더 극적인 실루엣의 의상을 준비했다. "이야기가 점점 느와르 영화 같은 느낌일 때는 훨씬 더 날카롭고 극적인 스타일을 추가했어요." 콜린이 말했다.

파리에 나타난 그린델왈드

파리에 도착한 겔러트 그린델왈드는 노마지의 타운하우스를 차지한다. "그린델왈드는 자기 자신만의 계획이 있어요." 제작자 데이비드 헤이먼이 말했다. "자신이 '위대한 선'이라고 믿는 목적을 이루기 위해 지지층을 확보하고 획기적인 사건을 일으키려고 하죠. 그린델왈드는 마법 사회가 더 이상 비밀스럽게 숨어있지 않고 모습을 드러내 세상을 장악해야 한다고 믿습니다."

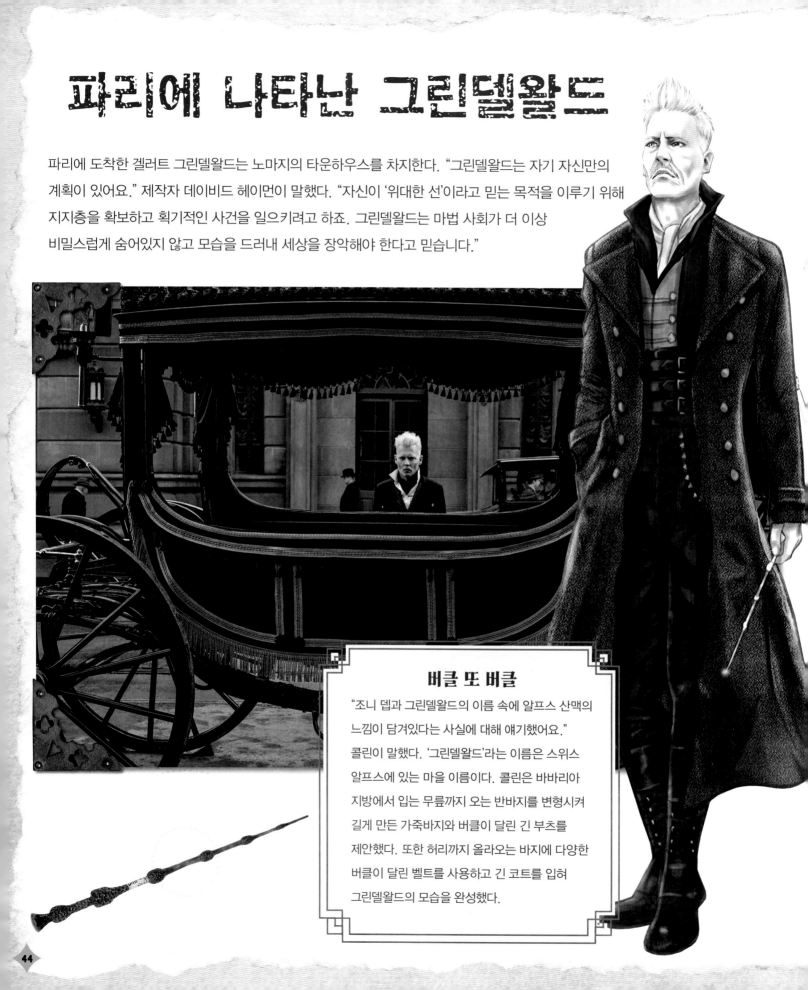

버클 또 버클

"조니 뎁과 그린델왈드의 이름 속에 알프스 산맥의 느낌이 담겨있다는 사실에 대해 얘기했어요." 콜린이 말했다. '그린델왈드'라는 이름은 스위스 알프스에 있는 마을 이름이다. 콜린은 바바리아 지방에서 입는 무릎까지 오는 반바지를 변형시켜 길게 만든 가죽바지와 버클이 달린 긴 부츠를 제안했다. 또한 허리까지 올라오는 바지에 다양한 버클이 달린 벨트를 사용하고 긴 코트를 입혀 그린델왈드의 모습을 완성했다.

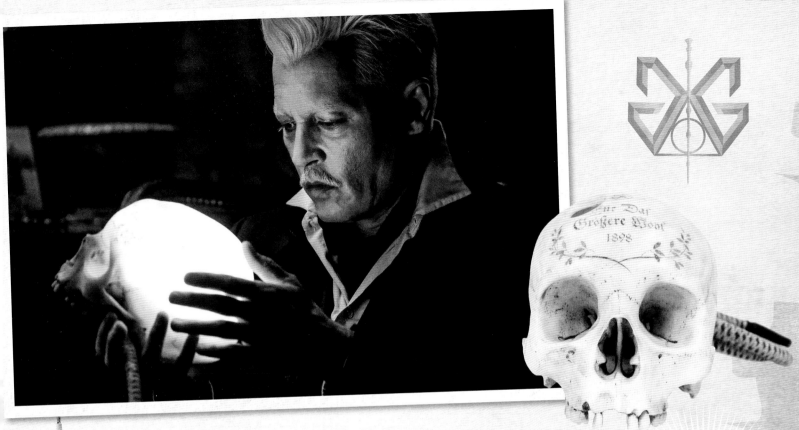

해골 장식

그린델왈드는 희생자들의 생각과 감정을 뽑아내 물 담뱃대에 달린 해골을 통해 이동시킨다. 이 혼합물이 섞인 연기를 내뿜을 때 그가 품고 있는 환영들이 나타난다. 스튜어트 크레이그는 물 담뱃대에 사용할만 한 해골을 찾았고 콘셉트 아티스트인 롭 블리스 ^{Rob Bliss}가 장식을 추가했다. "유럽에는 해골을 장식하는 역사가 있어요." 롭이 설명했다. "장미와 문구, 혹은 이름들을 고딕 글씨체로 적는 것도 그 사람을 기념하는 방법 중 하나였답니다."

해골에 적힌 *Für Das Größere Wohl*은 '보다 위대한 선을 위하여'라는 의미다.

유리병 목걸이

그린델왈드가 목에 걸고 다니는 유리병은 콘셉트 아티스트 몰리 솔이 디자인했다. "그린델왈드에게 가장 중요한 게 뭘까 생각했어요." 몰리가 말했다. "그는 죽음의 성물에 집착해요. 그래서 그린델왈드에게 개인적인 의미가 있는 보석을 디자인한다면 죽음의 성물을 상징해야 한다고 생각했어요."

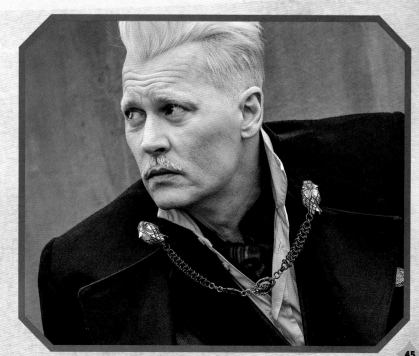

그린델왈드의 추종자들

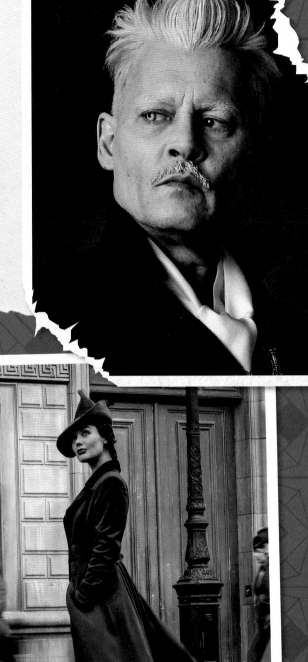

그린델왈드는 자신을 따르는 지지자들을 모으고 그중에서도 가장 충직하고 가까운 부하들을 '추종자'라고 불렀다. "좀 별난 집단이에요." 의상 디자이너 콜린 애트우트가 말했다. 한 집단이라는 동질감을 주기 위해 추종자들은 여러 개의 벨트가 달린 재킷과 챙을 세운 모자를 썼다. "하지만 그들의 모습은 각자 다 달라요." 콜린이 말했다. "어떤 사람은 계획을 세우고 어떤 사람은 집행을 하죠. 그래서 각자의 개성에 따라 개별적인 세부 장식을 추가했어요."

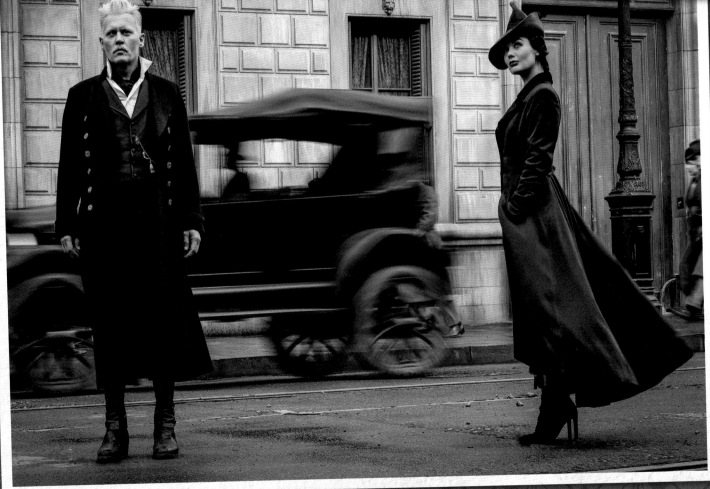

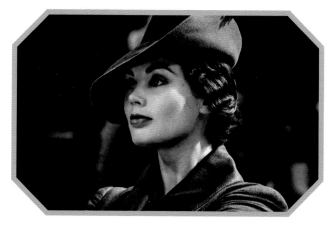

빈다 로지어

빈다 로지어는 포피 코비-터크 Poppy Corby-Tuech가 연기했으며, 로지어라는 성은 볼드모트의 죽음을 먹는 자들에 속한 사람의 이름이었기 때문에 〈해리 포터〉의 팬들에게도 익숙할 것이다. 로지어는 퀴니를 그린델왈드에게 데려가는데 그린델왈드는 자신의 집단에 들어오도록 퀴니를 유혹한다. "그린델왈드는 자신의 매력과 두려움을 아주 훌륭하게 이용할 줄 알아요." 포피가 말했다. "그린델왈드는 강한 카리스마가 있고 설득력이 뛰어난 인물이라 그를 따르는 사람들이 왜 그렇게 많은지 이해할 수 있지요."

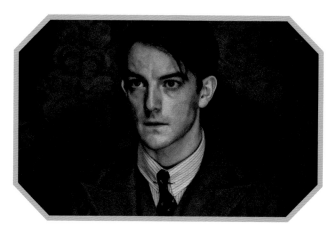

애버내시

1편 〈신비한 동물사전〉에서 애버내시는 대본에 '융통성이 없는 사람'으로 그려져 있었지만, 해당 역을 맡은 케빈 구스리는 이제 그가 변했다고 말한다. "그린델왈드에게 넘어갔기 때문이지요. 그는 대의명분을 신봉하지만 남 대신 벌을 받는 희생양에 가까워요." 케빈은 애버내시가 그린델왈드의 마음에 들고 싶어서 전전긍긍하며 그를 기쁘게 하기 위해 무슨 짓이든 할 준비가 된 것 같다고 말했다.

나이젤

클라우디우스 피터스Claudius Peters가 연기한 나이젤은 그린델왈드의 지지자에 대해 "혁명가들이라고 생각해요. 그들은 더 나은 세상을 만들고 싶어 하죠. 그들의 관점에서 본 것이긴 하지만 목적을 위해 그린델왈드의 팀에 합류하는 거예요"라고 말한다. 콜린 애트우트는 클라우디우스에 대해 말했다. "천 가지 이야기를 담고 있는 얼굴이에요. 특별한 것이 없어도 묵직한 존재감이 느껴지기 때문에 옷을 많이 입히기 보다는 얇고 가벼운 의상을 준비하면서도 그의 방식으로 우아하게 만들었어요."

캐로우

특별한 이름 없이 캐로우로만 불리는 그린델왈드의 추종자인데 〈해리 포터〉의 팬들에게는 꽤 귀에 익다. 캐로우라는 성은 그녀가 죽음을 먹는 자들의 일원인 아미커스 캐로우, 알렉토 캐로우와 관련이 있음을 짐작할 수 있다.

유서프 카마

윌리엄 나디람^{William Nadylam}이 연기한 유서프 카마는 서커스 아르카누스에서 티나를 만나 자신이 크레덴스와 연관된 것 같다고 말한다. 유서프는 그들이 순혈 마법사 가문의 마지막 남자들이라고 말하지만 그건 거짓말이었다. 유서프는 티나를 납치해 감금하고 티나는 카마가 오로지 옵스큐리얼을 죽이려 한다는 걸 알게 된다.

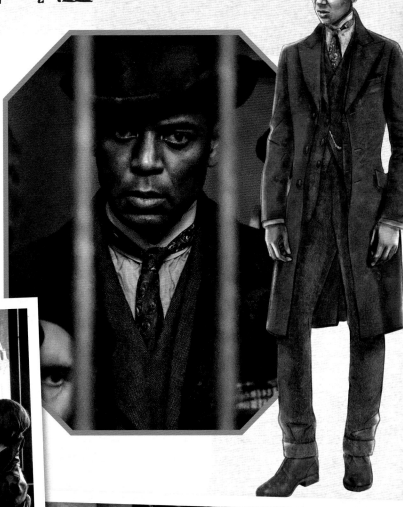

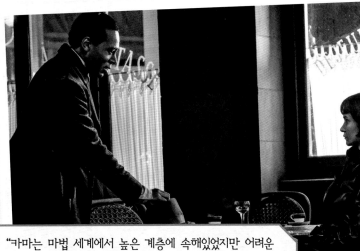

"카마는 마법 세계에서 높은 계층에 속해있었지만 어려운 상황에 부딪쳐 추락한 사람이에요." 콜린 애트우트가 말했다. 데이비드 예이츠 감독은 콜린에게 '세상에서 가장 멋진 옷을 입은 것처럼 보이고, 20년이 지난 뒤에도 여전히 그 옷을 입고 있는 모습'으로 만들어 달라고 요청했다.

깰 수 있는 맹세?

유서프 카마는 영화 속에서 선과 악의 중간에 있는 또 다른 인물이다. 아버지와의 맹세 때문에 원수를 갚으려 하지만 티나와 뉴트를 만나면서 예상치 못했던 방법으로 궤도가 변경된다고 윌리엄 나디람은 말했다. "카마는 모든 게 자신이 생각했던 것과는 다르다는 걸 알게 되지요. 그리고 티나와 뉴트의 개입으로 내면에 있는 선함을 찾게 됩니다."

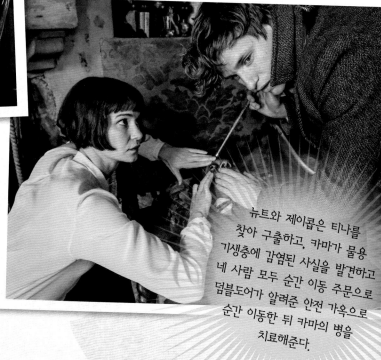

뉴트와 제이콥은 티나를 찾아 구출하고, 카마가 물용 기생충에 감염된 사실을 발견하고 네 사람 모두 순간 이동 주문으로 덤블도어가 알려준 안전 가옥으로 순간 이동한 뒤 카마의 병을 치료해준다.

거나르 그림슨

옵스큐리얼을 처치하기 위해 크레덴스를 찾으라는 마법부의 명령을
뉴트가 거부한 뒤 마법부는 마법 동물 현상금 사냥꾼인 거나르
그림슨을 고용해 그 일을 맡긴다. "그림슨은 뉴트의 사악한 쌍둥이
같은 인물이에요." 데이비드 예이츠가 말했다. "뉴트는 보호하고
지키기 위해 마법 동물을 잡지만 그림슨은 죽이기 위해 마법 동물을
추적하지요." 잉바르 시귀르드손 Ingvar Sigurdsson이 연기한 그림슨은 15년
전에도 옵스큐리얼을 추적해 죽인 경험이 있다.

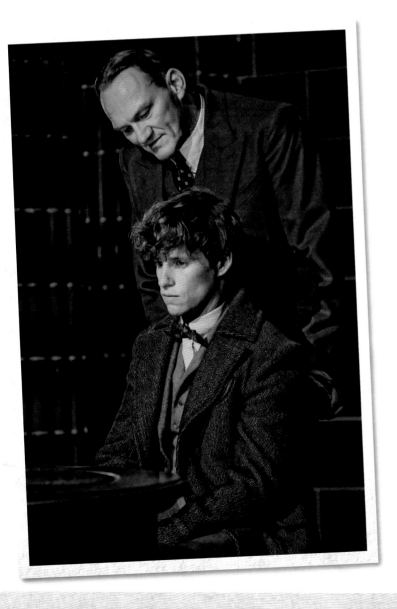

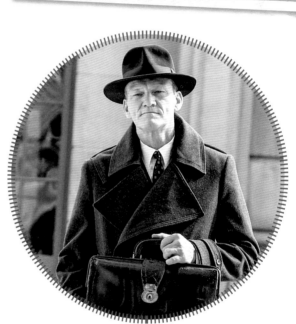

적수

"그림슨은 뉴트의 적이에요. 전에도 분명히 만난 적이
있지요." 에디 레드메인이 말했다. "둘은 서로를 아주
싫어해요." 잉바르가 덧붙였다. 뉴트와 그림슨은 마법
동물에 대해 완전히 상반된 시각을 가지고 있다.
"마법 세계의 존재를 세상에 노출시킬 수도 있기 때문에
그림슨은 마법 동물들을 죽여요." 에디가 말했다.
"반면에 뉴트는 마법 동물들을 도와주고 보호하며
우리와 함께 지킬 수 있는 방법을 찾으려고 하죠."

카셰

호그와트 학생들은 물론 성인 마녀들과 마법사들은 가운과 퀴디치 장비, 마법약을 위한 재료 등 필요한 물건을 런던의 다이애건 앨리에서 구입한다. 파리에도 마법용품 가게와 식당들이 모여있는 비슷한 거리, 카셰가 있다. 그러나 이 '장소'가 다이애건 앨리와 분명히 다른 점 한 가지는 바로 두 장소가 한 곳에 있다는 점이다.

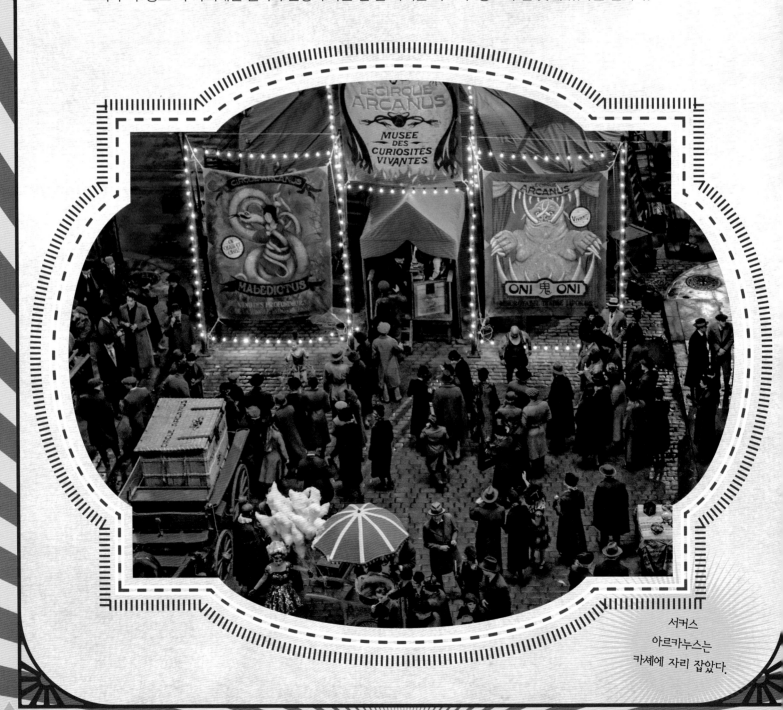

서커스 아르카누스는 카셰에 자리 잡았다.

의 보통

계로 변신할

마쿠사가 함께

는 가운을
입은 여자 동상이 서있는데 마법사나 마녀가 다가오면 여자가
미묘하게 가운을 옆으로 움직여 동상이 서있는 대좌를 통과해 마법
세계로 들어갈 수 있다. "승강장 9와 3/4으로 들어가는 것과 좀
비슷하죠." 프로덕션 디자이너 스튜어트 크레이그가 말했다.

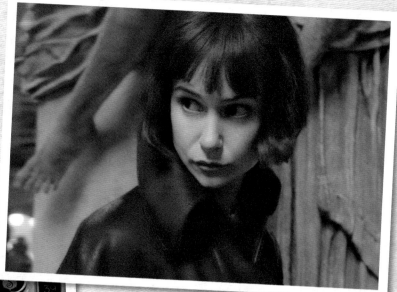

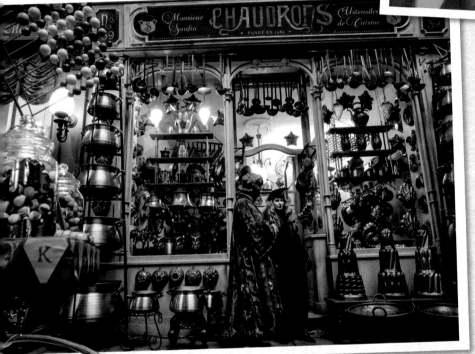

마법용품 가게

스튜어트 크레이그는 새 영화에서 다이애건
앨리에 경의를 표해야겠다는 생각이 들었다.
"다이애건 앨리에는 콜드런 가게가 있죠."
세트 데코레이터 애나 피넉이 말했다.
"젤리를 만드는 틀처럼 구리만 이용해서
'쇼드롱'이라고 부르는 프랑스판 콜드런을
만들었어요. 뿐만 아니라 사탕가게 '마법의
과자점'도 있어요. 다이애건 앨리에도 있으니
프랑스에도 당연히 있어야죠!"

쇼핑 또 쇼핑

주요 등장인물들 중에서 실제로 카셰에 있는 가게에 들어가는 사람은 아무도 없지만
가게마다 수많은 물건들로 꽉 차있을 게 분명하다. 애나 피넉과 그녀의 팀은 필요한
물건들을 얻기 위해 프랑스의 벼룩시장과 장터를 여러 군데 돌아다니며 쇼핑을 했다.
"트럭을 구했어요." 애나가 말했다. "대본이 나오기도 전에 이곳저곳을 돌며 사고 또 샀죠.
구입한 물건들은 몽땅 영화에 사용했어요." 애나는 독특한 물건을 찾기 위해 온라인 쇼핑도
빼놓지 않았다. "1편 〈신비한 동물사전〉과 〈해리 포터〉에 나왔던 아이템들도 많이 있었어요.
창고에 많은 물건이 쌓여있긴 하지만 그래도 늘 부족하잖아요. 안 그래요?"

디자인의 묘미

카셰에 가면 가스통 매카롱에서 퀴디치 장비를 살 수 있고, 가마솥과 올빼미, 올빼미장도 살 수 있다. "그런 물건의 초기 버전을 보는 재미가 있어요." 스튜어트 크레이그가 말했다. 1927년은 미술 운동이 변화를 겪던 시기였다. "완전히 아르데코풍은 아니에요." 스튜어트가 말했다. "하지만 모더니즘을 느낄 수 있죠."

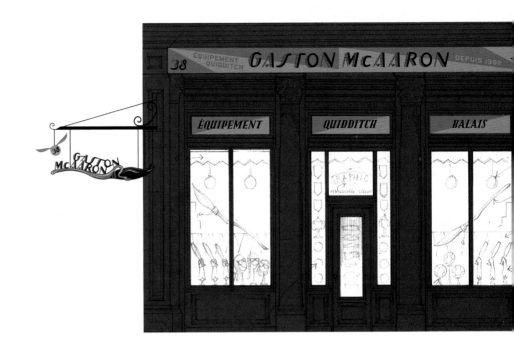

놀라운 세상

J.K. 롤링의 〈신비한 동물들과 그린델왈드의 범죄〉의 대본을 보면 마법 세계와 일반 세계가 동시에 공존하는 장소가 여러 군데 존재하는 것으로 나온다. "J.K. 롤링이 만들어내는 세상에서 가장 매혹적인 요소 중 하나는," 에디 레드메인이 말했다. "우리는 도시에서 평범하게 살아가고 있지만 한 꺼풀만 벗겨내면 그 뒤에 마법이 존재하는 활기차고 멋진 세계가 있다는 흥미진진한 아이디어죠. 그리고 롤링이 이처럼 기발하고 엉뚱한 것들로 가득한 또 하나의 세계를 펼쳐 보이고 풀어내기에 파리보다 더 완벽한 배경은 없다고 생각해요. 제 맘에 쏙 들어요."

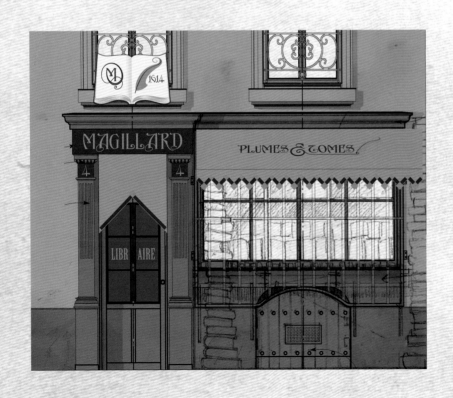

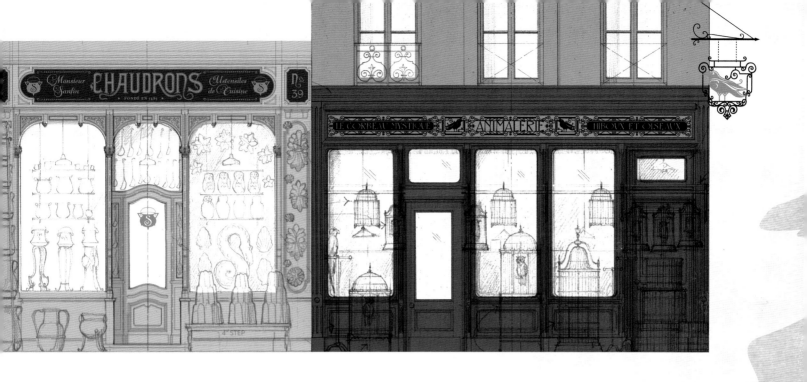

두 가지 임무

카셰는 마법 세계와 일반 세계가 공존하기 때문에 그래픽과 소품 제작팀은 두 번 꾸며야 했다. "노마지 가게와 마법 가게를 위한 간판과 물건들을 똑같이 만들어야 했어요. 때로는 만들어내야 할 물량이 너무나 많아서 어떻게 해야 할지 모를 때도 있었어요!" 에두아르도 리마가 말했다. "어떤 부분이 카메라에 잡힐지 알 수 없기 때문에 100퍼센트 완성하는 게 중요했죠." 미라포라 미나가 덧붙였다. 세트를 꾸밀 때 그래픽 아티스트들의 제일 큰 어려움은 모든 걸 새것같이 보이게 하는 일이었다. "영화 제작자와 관객 모두 옛날에 쓰던 물건이라면 오래된 것처럼 보이는 게 당연하다고 본능적으로 생각해요." 미라포라가 말했다. "하지만 그날 발행된 신문이라면 새것이니까 새롭게 보여야 하죠."

서커스 아르카누스

마침내 티나는 크레덴스가 서커스 아르카누스의 일원으로 파리에 있다는 사실을 알아낸다. 스튜어트 크레이그는 마법의 서커스단을 만들어내는 작업이 매우 흥미로웠지만, 서커스 아르카누스는 충격적이라고 말했다.

"어릿광대나 흔히 서커스에 등장하는 알록달록한 어릿광대 자동차도, 우스꽝스러운 공연 자동차도 없고, 사자나 호랑이도 없어요. 다만 아주 슬픈 생명체들만 있죠. 보통의 서커스라기보다는 기기괴한 쇼에 가까웠어요."

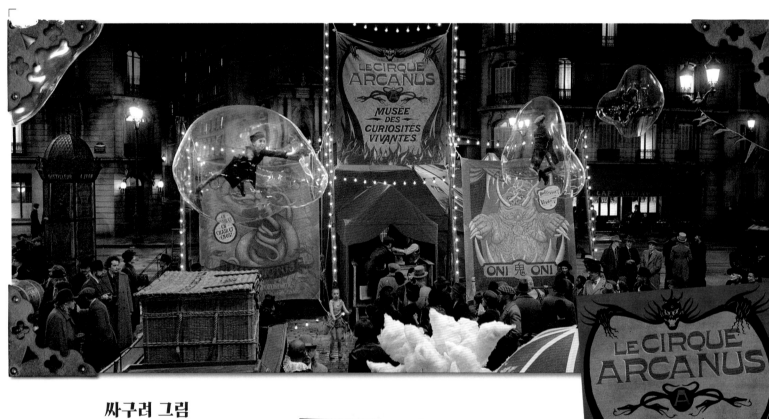

싸구려 그림

서커스 아르카누스 입구에는 공연 중인 괴물들과 공연 모습이 담긴 현란한 현수막들이 걸려있다. 장식 및 레터링 아티스트인 줄리안 워커 Julian Walker는 1920년대에 출판된 싸구려 포스터들의 스타일을 흉내 내느라 최고의 솜씨를 발휘할 수 없었다. "훌륭한 그림은 아니에요." 줄리안이 말했다. "당시에는 사람들이 '이런 걸 만들어야 하니까 아무 화가나 데려와'라고 했기 때문이죠. 조잡하긴 하지만 독특한 개성이 있긴 해요."

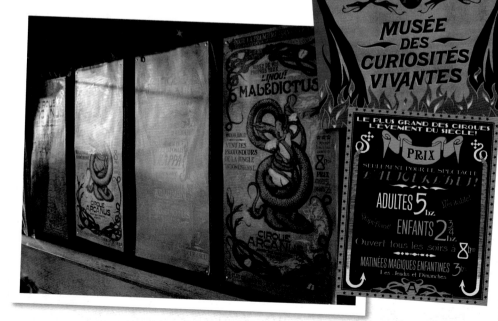

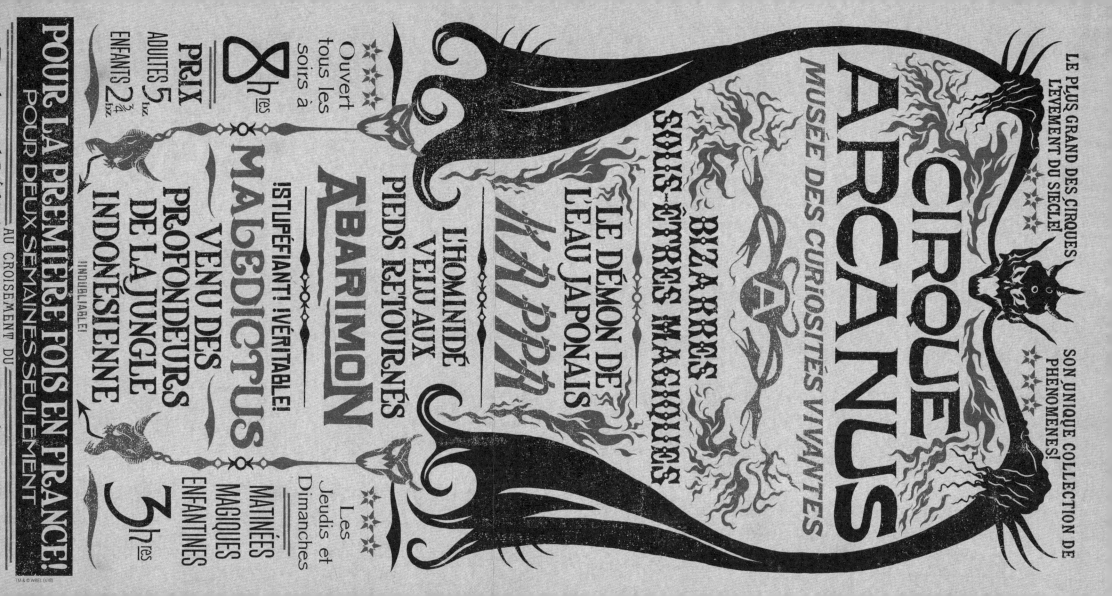

음울한 분위기

"이 서커스는 지저분하고 불쾌한 데가 있어요." 의상 디자이너 콜린 애트우트가 말했다. "서커스에 나오는 인물들의 의상도 매우 형편없죠. 찢어지고 헤진 옷에 싸구려 반짝이가 달려있어요. 아주 질 나쁜 서커스고 등장인물들도 하나같이 슬픔에 잠겨있죠. 즐거운 서커스가 아니라 매우 칙칙해요. 우리가 흔히 생각하는 서커스와는 전혀 달라요."

---◇---

스켄더

스켄더는 서커스를 운영하는 책임자고 단장이자 동물 조련사다. 콜린 애트우트는 그를 위해 두 가지 의상을 준비했다. 부두에서 일할 때 입는 촌스러운 옷과 화려하고 반짝거리는 단장용 의상이다. "좋은 단장은 아니에요." 콜린이 말했다. "게다가 아주 음침하고 어두운 구석이 있는 사람이죠."

텐트 안

서커스 아르카누스에는 언더빙들이 등장한다. 이들은 마법사 조상의 후손들이지만 마법적인 능력은 없으며 혼혈 요정들과 혼혈 도깨비 등이 여기 속한다. 텐트에서는 혼혈 트롤들이 힘을 겨루는 공연을 한다. 마틴 폴리는 서커스 아르카누스에 대해 이렇게 말한다. "상당히 비열하죠. 밖에서 보면 모든 게 재미있어 보이고 모두가 즐기는 것 같지만 서커스 중심에서 모두의 관심을 한 몸에 받는 이런 언더빙들의 모습은 영화 속에서 매우 슬프고 마음 아픈 부분이에요."

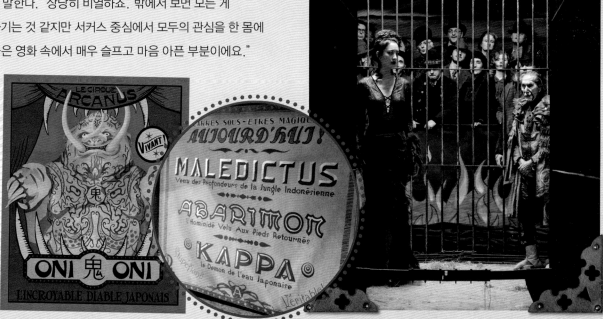

서커스 아르카누스에는 일본의 물 요괴인 갓파와 뿔이 달린 거대한 야수 오니와 같은 이국적인 괴물들을 광고한다.

새로운 마법 동물: 조우우

조우우는 고양이를 연상케 하는 위풍당당한 중국의 마법 동물이다. 크기는 코끼리만 하고 하루에 약 1600킬로미터를 달릴 수 있는 능력도 가졌다. 조우우는 서커스 아르카누스에 전시된 마법 동물이지만 지속적인 학대에 시달려 체중 부족에 상처도 입었다. 크레덴스가 저지른 방화로 서커스에 불이 난 틈을 타 조우우는 우리를 탈출해서 파리의 거리로 모습을 감춘다.

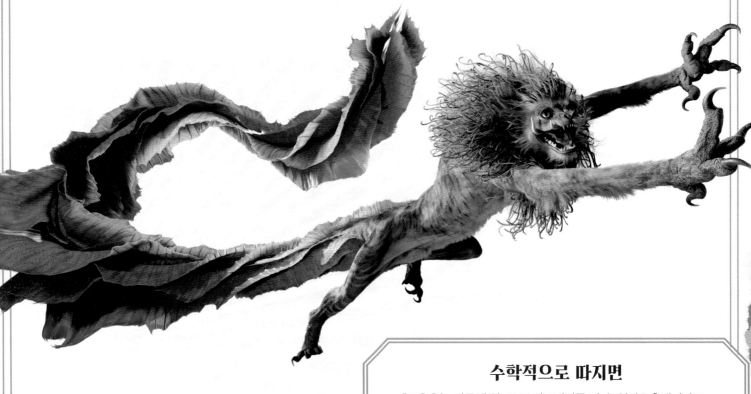

수학적으로 따지면

"조우우는 하루에 약 1600킬로미터를 갈 수 있어요." 데이비드 예이츠 감독이 말했다. 수학적으로 계산하자면 조우우의 실제 속도는 시간당 75.6킬로미터라는 답이 나온다. "논리적으로 생각하면 그다지 빠른 속도는 아니에요." 데이비드 예이츠가 웃으며 말했다. "하지만 그럴싸하게 들리잖아요."

빠른 추적자

"뉴트가 처음 조우우를 만났을 때," 인형 조종사 로빈 기버가 말했다. "조우우는 상처 입고 약한 상태였어요. 조우우가 마법 동물이긴 하지만 실제 현실 세계에서도 비슷한 일이 일어나는 걸 보기 때문에 현실성을 느끼고 공감할 수 있는 거죠. 뉴트도 그걸 알고 있어요."

조우우는 파리의 어느 다리에서 뉴트를 처음 만났을 때 겁을 내며 뉴트를 위협한다. "하지만 뉴트는 조우우의 마음속에 있는 진짜 두려움이 뭔지 꿰뚫어 봐요." 로빈이 계속 말했다. "어떻게 하면 조우우를 안전한 가방 속으로 들어가게 할 수 있는지 알고 있지요."

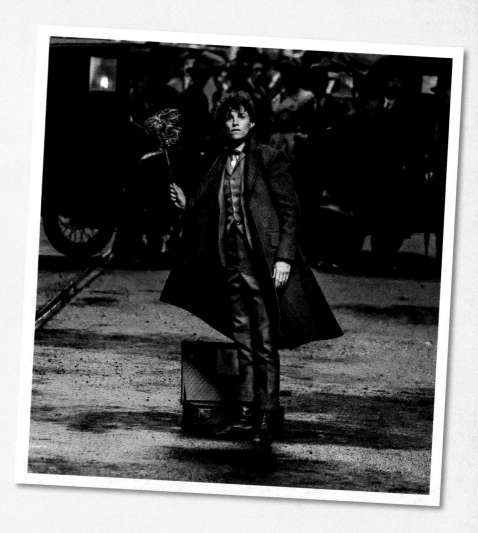

뉴트는 조우우를 무엇으로 길들일까? "복슬복슬하게 뒤덮인 커다란 고양이 장난감이요." 크리스천 쇼트Christian Short가 말했다. "심지어 삑삑 소리도 나고 종도 달렸죠."

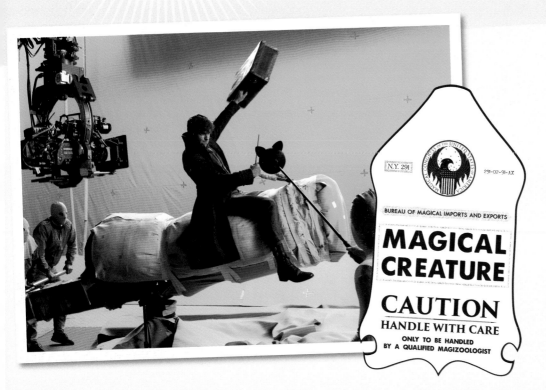

N.Y. 291
291-02-91-AX

BUREAU OF MAGICAL IMPORTS AND EXPORTS

MAGICAL CREATURE

CAUTION
HANDLE WITH CARE
ONLY TO BE HANDLED
BY A QUALIFIED MAGIZOOLOGIST

팀 조우우

"이 영화를 찍으면서 가장 재미있는 작업들은 마법 동물들과 소통하고 그걸 최대한 잘 표현하기 위해 노력하는 부분이에요." 에디 레드메인이 말했다. "그건 정말 팀 전체의 노력이 필요한 작업이죠. 인형 조종사들과 스턴트 전문가들, 동작 코치들과 시각효과 전문가들이 모여 공동으로 노력한 혼합물이고, 조우우가 대표적입니다."

말레딕터스

김수현 Claudia Kim이 연기한 말레딕터스는 언더빙이며 뱀으로 변하는 피의 저주를 안고 다니는 보균자다. 시간이 흘러 결국 뱀으로 변하고 나면 영원히 그 모습으로 살게 될 것이다. "그녀는 뱀으로 변하고 있지만 가능할 때까지 여자로 살고 싶어 하죠." 데이비드 예이츠 감독이 말했다. "자신에게 남은 짧은 시간 동안 자신의 인간성을 놓치지 않기 위해 안간힘을 쓰는, 정말 아름다운 이야기예요."

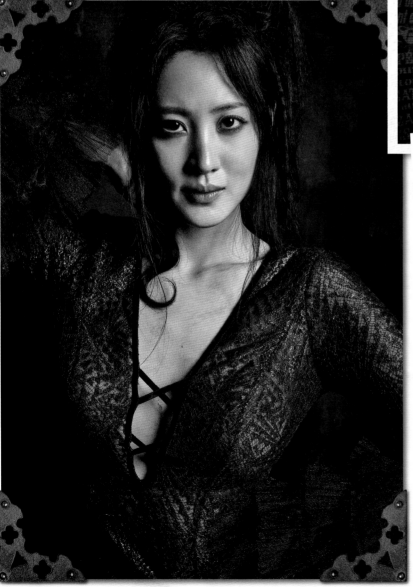

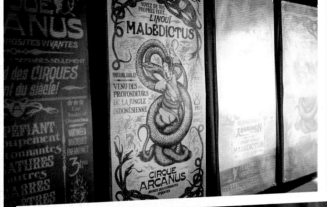

마음의 변화

"말레딕터스는 서커스에 갇혀있는 죄수예요." 김수현이 말했다. "곧 영원히 자신의 몸속에 갇힌 죄수가 될 운명에 처해있죠. 이렇게 절망적인 상황에서 크레덴스를 만나게 되고, 자신의 정체성을 찾기 위한 크레덴스의 노력과 확고한 결심이 그녀에게도 희망을 줬다고 생각해요."

미끌미끌

시각효과팀은 직접 관찰하고 컴퓨터로 스캔하기 위해 살아있는 뱀을
데려왔다. "뱀은 아주 아름다웠어요." 시각효과팀의 보조 코디네이터인
조지 부트먼 George Bootman이 말했다. "길이가 4미터가 넘는 거대한
뱀인데 사진을 찍을 때 번쩍거리는 플래시나 빛에도 전혀 놀라거나
영향을 받지 않았어요." 실제 뱀은 디지털로 표현하는 데 좋은 참고가
되었을 뿐만 아니라 뱀이 김수현을 상징하는 마네킹을 휘감고 있는
모습도 촬영해서 아티스트들은 뱀이 그녀를 감쌌을 때 비늘이 어떻게
보이는지 관찰할 수 있었다.

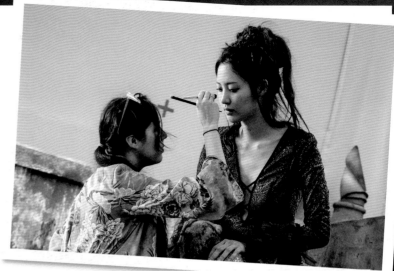

스네이크스크린

콜린 애트우트는 말레딕터스에게 뱀 가죽 드레스를 입히고 싶진
않았지만 뱀 가죽의 느낌을 표현하고 싶었기 때문에 레이스 천에 금속성
포일을 덧대어 사용했다. "아래쪽과 소매 부분에 주름 장식을 달아 뱀의
따리를 표현하려고 했어요"라고 콜린이 말했다. "드레스는 탱고에서
영감을 받았지만 여전히 서커스 의상처럼 보이지요."

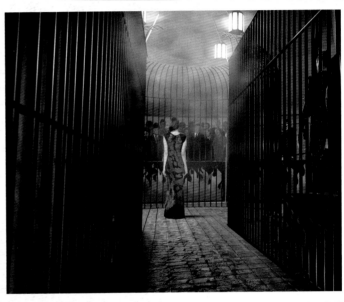

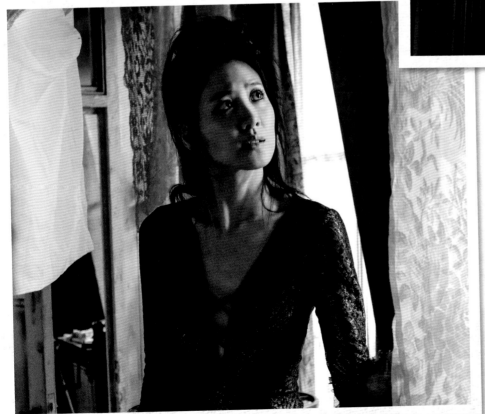

시간의 모래

크레덴스와 말레딕터스의 관계는 매우
특별하다. "진정한 사랑이 담겨있어요."
크레덴스 역을 맡은 에즈라 밀러 Ezra Miller가
말했다. "평범하지 않거나 보통 사람들과
다른 존재라는 이유로, 혹은 그들이
가진 초자연적인 특성 때문에 사회에서
격리되는 등 비슷한 어려움을 겪는 두
사람 사이에 생긴 특별한 감정이거든요.
그들은 조금씩 모래가 새어나가고 있는
모래시계인 셈이죠."

프랑스 마법부

영국의 마법부와 미국의 마쿠사와 대등한 프랑스의 기관은 프랑스 마법부 Le Ministere Des Affaires Magiques De la France다.
마법부 본부 건물은 유기적이고 둥글둥글하며 구부러진 곡선을 강조하는 아르누보 형식으로 디자인되었다.
"이런 스타일은 1920년대의 파리 분위기와 매우 흡사해요." 스튜어트 크레이그는 말한다. "롤링은 즉시
그걸 깨닫고 무대 설정에 있어서 그 부분을 구체적으로 명시했어요. 그래서 사소한 부분들을 제외하고는
그녀를 놀라게 할 만한 게 별로 없었죠!"

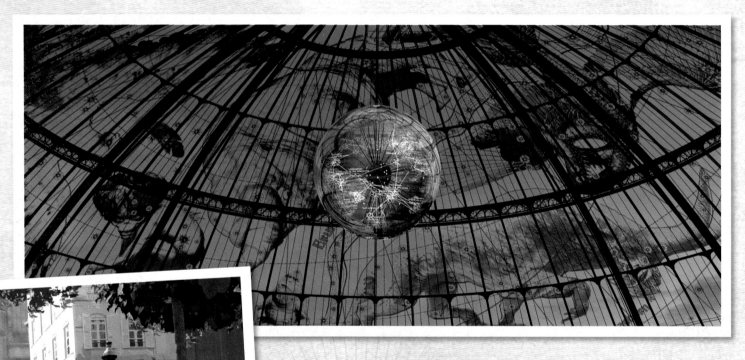

프랑스 마법부의 입구는
파리에 있는 한 광장에
있다. 퀴니가 광장에 있는
나무들 사이에 서있을 때 나무들이
퀴니를 둘러싸고 새장 모양의
엘리베이터로 변해 그녀를
본관으로 데려다 준다.

제자리에서 맴돌기

이전의 마법사 영화들에서는 공공 기관의 건물들이
한 층 위에 또 다른 층이 있는 식으로 계속해서 위로
올라가는 전형적인 방법으로 디자인되었다. "그와
달리 프랑스 마법부를 위한 설계도는 서로 교차하고
연결되는 돔들로 이루어져 있어 마치 터널처럼 지나가는
형태였어요." 아트 디렉터 샘 리크 Sam Leake가 설명했다.
중앙 돔이 건물 가운데에 있고 복도를 통해 다른 돔들로
연결된다. "중앙 돔에 서서 다음 돔과 그 너머 터널을 볼
수 있어요. 위로 올려다보는 것보다 더 깊이감이 있죠."

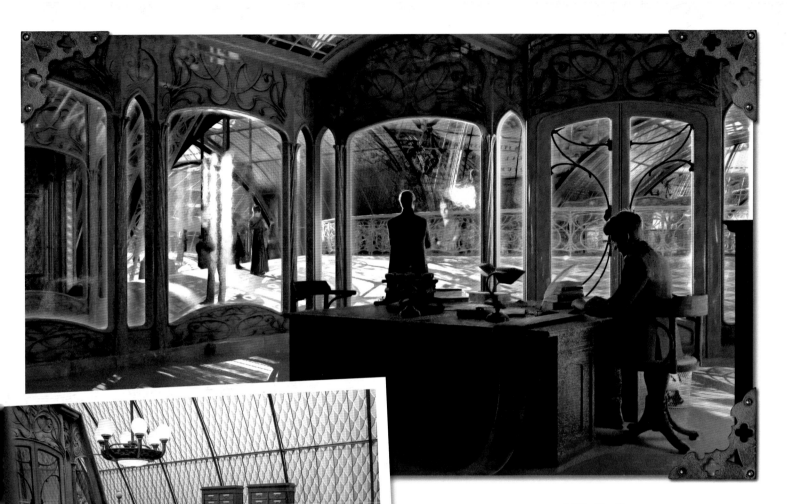

조명 효과

"아르누보는 빛과 자연, 유리를 중시해요." 마틴 폴리가 말했다. "마법부의 각 돔은 유리 천장이 있고 이 세상 것이 아닌 듯 매우 가볍고 섬세한 마법적인 빛이 있기 때문에 지하에 있다는 사실을 잊게 되지요."

타자실

애나 피넉은 마쿠사의 지하에서 본 것과 비슷한 타자실을 제작해달라는 요청을 받았다. "짐작컨대 이런 기관들은 모두 동일한 형태를 따를 거예요." 애나 피넉이 말했다. "파리에 있는 벼룩시장에서 유리와 금속으로 만든 근사한 책상을 발견했어요. 그래서 우리도 유리와 금속으로 책상들을 만들고 쉽게 끼워 맞출 수 있도록 모듈러 형식으로 제작했죠. 모두들 일렬로 서서 똑같이 책상을 조립했답니다."

프랑스 마법부의 예술

프랑스 마법부의 둥근 지붕 밑 벽
안쪽에는 여러 개의 예술품뿐만 아니라
프랑스 민족주의를 상징하는 아르누보
스타일의 인장도 있다.

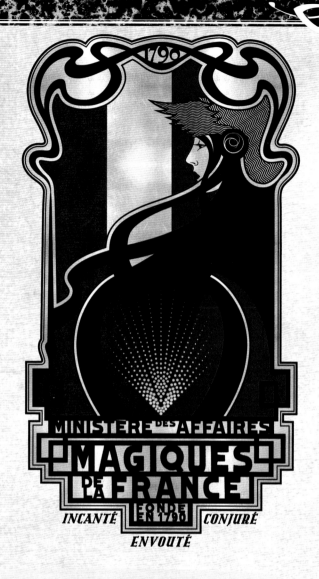

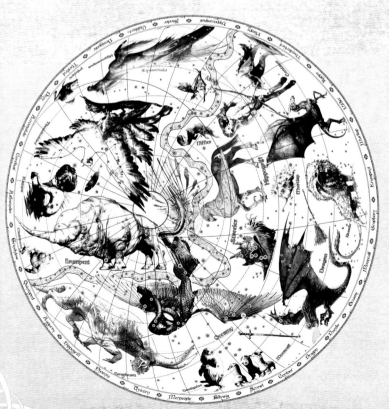

어디에도 없는 차트

프랑스 마법부 본관 돔 건물의 천장에는 회전하는 마법 동물의
천체 차트가 투영된다. "맨 처음 돔을 완성했을 때 아름답게 새겨진
달력과 다른 아이템 등 이미 존재하는 18세기의 천문도를 바탕으로
만들었어요." 콘셉트 아티스트 더멋 파워 Dermot Power가 말했다.
"J.K. 롤링은 기존의 별자리 차트를 사용하고 싶어 하지 않았어요.
그래서 다른 버전을 만들어야 했죠." 더멋은 롤링이 생각하는 세계에는
어떤 종류의 천문도가 존재하는지 자신이 결정하고 싶지 않다는
의사를 전했다. "그녀가 목록을 보내주겠다고 말했어요." 그녀의
목록에는 첫 번째 영화에 나오는 마법 동물들이 거의 다 들어가
있었고 더불어 《해리 포터》 책과 영화에 나오는 마법 동물들도 일부
포함되어있었다. "그래서 염소자리인 카프리콘 대신 그래폰 자리가
만들어졌죠." 마틴 폴리가 말했다.

청동 동상

본관 돔의 경계를 이루는 난간은 아름다운 동상 세 개가 둘러싸고 있다. 동상들은 영화 〈해리 포터와 죽음의 성물―1부〉에 나오는 위대한 마법 동상을 제작한 콘셉트 조각가 줄리안 머리 Julian Murry가 조각했다. 처음에는 점토로 실물 크기를 만들어 컴퓨터로 스캔한 다음 스캔한 것을 제작 공장으로 가져가서 고밀도 발포 고무를 잘라 만들었다. 다만 크기를 두 배로 늘렸고 전체 높이가 약 6미터에 달했다. 마지막으로 자동차 칠과 비슷한 방법으로 마무리하고 여러 차례 문질러서 반짝반짝 광택이 나는 청동의 느낌이 들도록 했다.

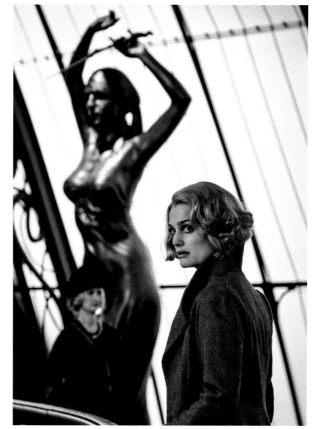

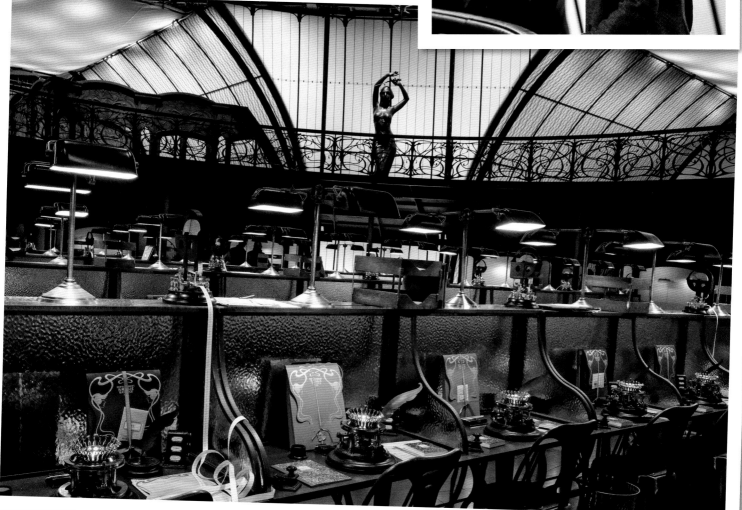

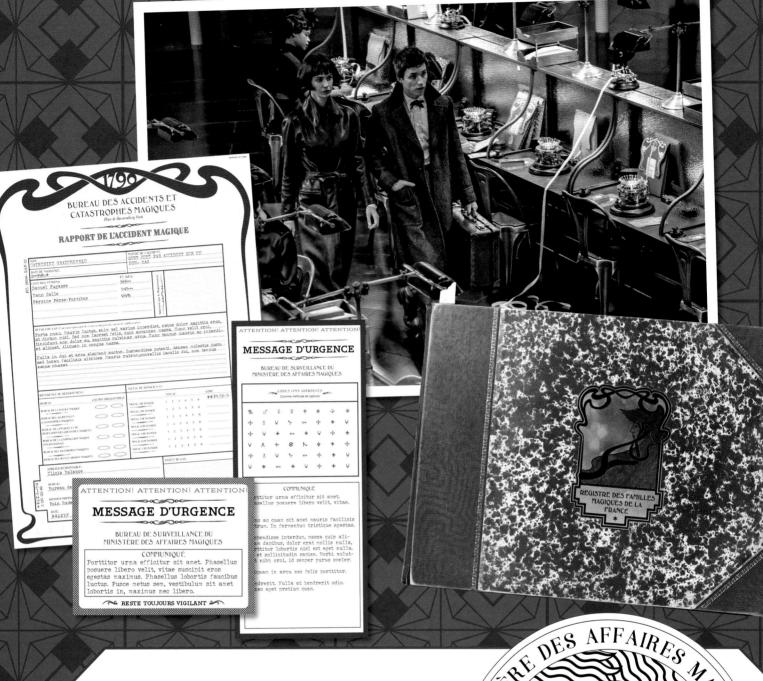

프랑스 인장

미라포라 미라와 에두아르도 리마는 프랑스 혁명이 일어난 지 1년 뒤인 1790년에 설립된 프랑스 마법부를 위한 인장을 디자인했다. "마법부의 역사를 보여주는 서류들도 모두 만들었어요." 에두아르도 리마가 말했다. "다행히도 우리의 그래픽 코디네이터가 프랑스인이었죠!"

새로운 마법 동물: 마타고

마타고는 〈신비한 동물들과 그린델왈드의 범죄〉에서 만나게 될 새로운 마법 동물 중 하나로 스핑크스 고양이를 닮은 초자연적인 존재 스피릿 퍼밀리어다. 마타고는 프랑스 마법부에서 우편실 직원 노릇을 하거나 여러 부서의 경호를 담당하는 등 잡다한 일을 도맡아 한다. 마타고는 평상시에는 먼저 공격을 하지 않지만 일단 화가 나면 훨씬 더 위협적인 존재로 변한다. 데이비드 예이츠 감독은 이들을 특별한 고양이라고 표현했다. "굉장히 초현실적이죠. 그래서 마법 동물인거죠."

고양이 흉내

인형 조종사들은 배우들에게 적당한 눈높이를 알려주고 마법 동물과 상호작용할 수 있도록 마타고를 연기했다. 인형 조종사 톰 윌턴Tom Wilton은 마타고를 가리켜 "멋지고 영적인 고양이 가디언 생명체죠. 신체적으로 그들을 표현하기 위해서 장면 하나하나마다 네발짐승이 돼서 고양이처럼 아름다운 세트의 꼭대기를 기어 다녀야 했어요."

서커스 아르카누스 탈출

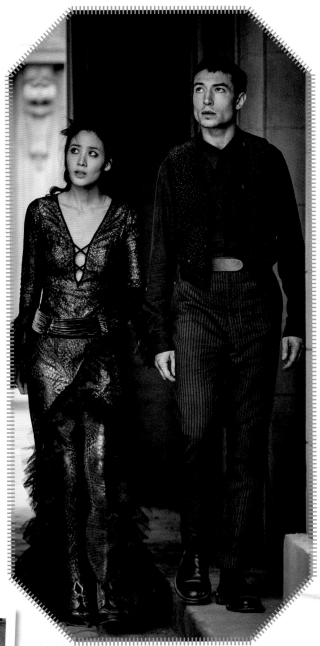

크레덴스가 서커스 아르카누스에 있다는 걸 알아낸 티나는 역시 크레덴스를 찾고 있는 유서프 카마를 만난다. 같은 날, 크레덴스는 티나와 유서프가 모르는 사이에 말레딕터스와 함께 아르카누스를 탈출할 계획을 세운다. "크레덴스는 어린 시절 내내 시달리던 학대의 사슬을 끊은 지 얼마 안 됐죠." 에즈라 밀러가 말했다. "하지만 서커스 또한 학대받는 환경이었기 때문에 그는 탈출을 감행해요. 그곳 역시 또 다른 감옥이라는 걸 깨달았기 때문이죠."

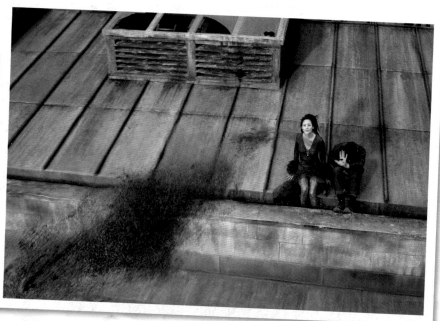

특별한 마법

크레덴스는 여전히 옵스큐리얼이지만 옵스큐러스를 통제하는 법을 배운다. "크레덴스는 자신이 옵스큐러스와 뗄 수 없는 관계에 있다는 걸 인식하고 있고 이제는 의도적으로 옵스큐러스를 드러나게 하는 방법을 익히기 시작했어요." 에즈라가 말했다. "지금껏 희생양이었기 때문에 이런 경험은 크레덴스에게 자유와 안도감을 안겨주고, 생존자로 탈바꿈시킵니다."

화재 탈출

크레덴스는 관중들에게 파이어드레이크를
풀어놓고 말레딕터스와 도망친다. 서커스에
불이 나자 티나는 크레덴스를 찾으려 애를
쓰지만 혼란 속에서 그를 찾지 못한다.

파이어드레이크의
꼬리에서 뿜어져 나온
불꽃으로 모든 것이
순식간에 불길에
휩싸인다.

"모두들 크레덴스를
찾느라 혈안이 됐어요."
에즈라가 말했다. "크레덴스를
잡으려고 안달하죠. 마법 세계의
다양한 계층들이 각기 다른 이유로
크레덴스에게 흥미를 보여요. 하지만
크레덴스는 모두에게 위협을
가하는 존재랍니다."

얼마의 다락방

크레덴스와 말레딕터스는 크레덴스의 입양 서류에 적혀있는 얼마라는 이름의 여성을 만나기 위해 좁은 다락방을 찾는다. 그러나 다락방에 살고 있는 사람은 혼혈 요정이었다. 얼마가 크레덴스에게 엄마에 관한 중요한 정보를 알려주려고 할 때 그림슨이 나타나 그들을 방해한다.

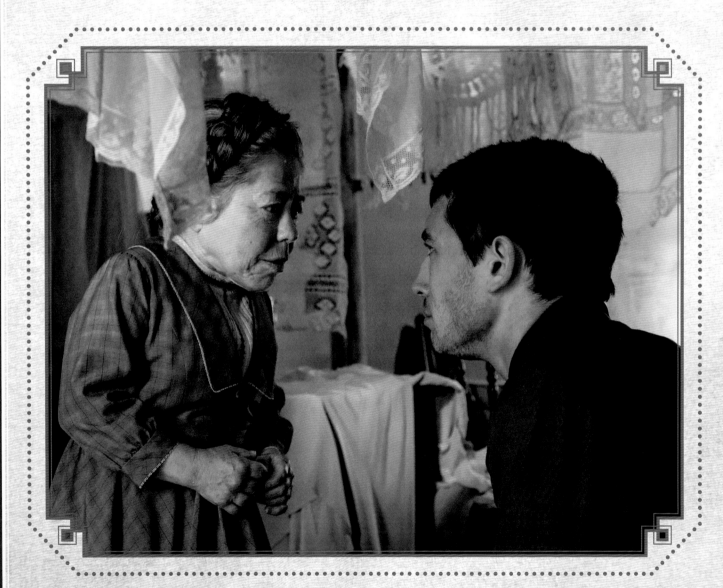

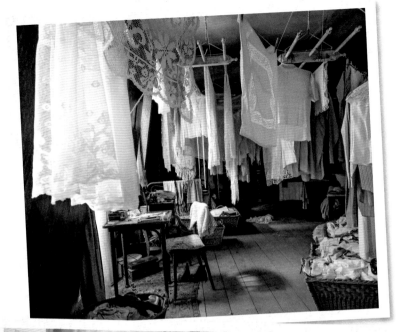

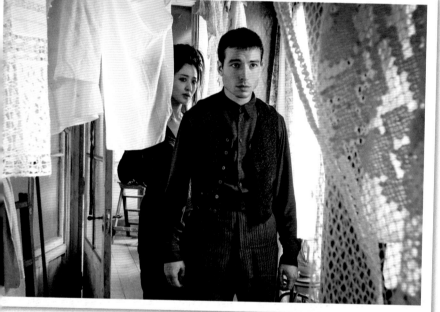

기다림과 만남

크레덴스가 마침내 엄마를 만날 거라고 생각하며 자기가 받은 주소지에 도착했을 때, 긴장감과 기대감을 높이기 위해 크레덴스가 긴 복도를 걸어가게 했다. "거기에 까맣고 번들거리는 가림막이 나오고 크레덴스는 그 너머로 얼마의 그림자를 보게 돼요." 보조 아트 디렉터 제임스 스펜서 James Spencer가 말했다. "마침내 얼마의 방에 도착한 크레덴스가 방문을 열었을 때 방 안은 온통 갖가지 옷감으로 가득 차있었어요. 이 장면은 그녀가 누구고 무슨 일을 하는지 짐작하게 하죠. 그는 옷감들을 헤치고 마침내 얼마를 만나지만 그가 기대했던 사람은 아니었어요."

프랑스 스타일

세트 데코레이터 애나 피넉은 얼마의 다락방 공간을 꾸미는 게 무척 재미있었다고 말한다. "5일 동안 세트에서 나오지 않았던 것 같아요." 애나 피넉이 회상했다. "세트에 사용한 모든 물건은 프랑스에서 구했어요. 무엇보다 신났던 건 프랑스 배우인 얼마 역의 다니엘 위그 Danielle Hugues가 방에 들어오자마자 마치 자기 방이 너무 마음에 들어서 흥분한 어린아이처럼 침대에 벌렁 드러누워서 이렇게 말했어요. '완전 프랑스 스타일이에요. 여기가 프랑스 같아요'라고요." 그때가 애나에게는 뿌듯한 순간이었다. "제겐 정말 굉장한 칭찬이었어요. 모두가 좋은 평가를 받기 위해 노력하는 거니까요, 안 그래요?"

1927년 호그와트

테세우스와 레타를 비롯한 마법부의 인사들이 덤블도어에게 그린델왈드와 크레덴스에 관해 무엇을 알고 있는지 묻기 위해 호그와트를 방문한다. "호그와트로 돌아가는 건 어떤 면에선 집으로 돌아가는 것과 마찬가지예요." 제작 책임자 팀 루이스가 말했다. 〈해리 포터〉 영화를 찍으며 마지막으로 방문한 이후 프로덕션팀은 처음으로 다시 라콕 수도원을 찾아 익숙한 회랑을 배경으로 여러 장면을 촬영했다. "관객의 입장에서 보면 과거에 봤던 장소들을 다시 등장시킬 수 있어서 좋다고 생각해요." 팀이 계속 말했다. "그 장소들이 여전히 남아있어서 정말 다행이죠."

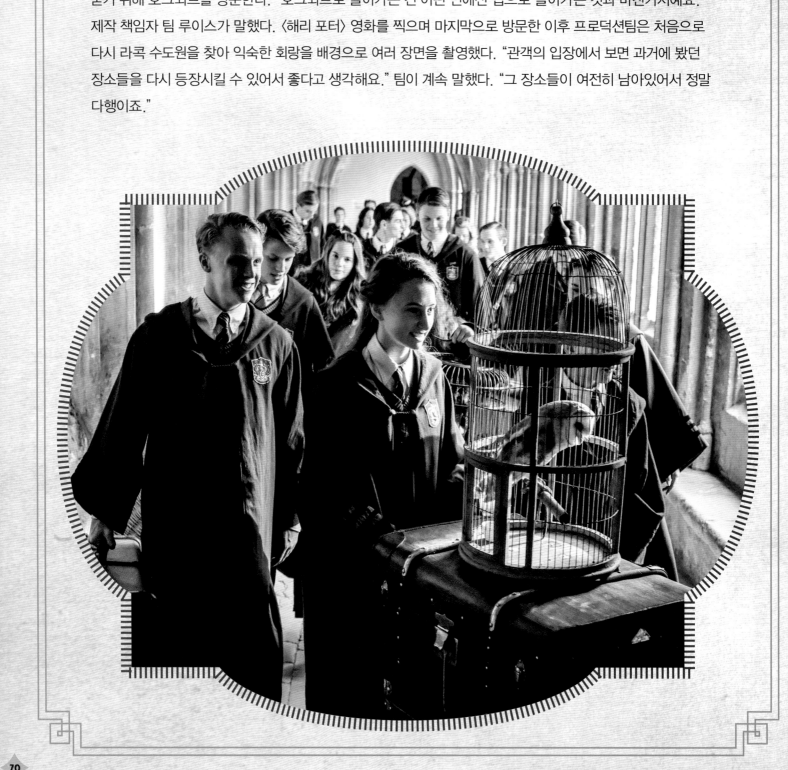

황금기

1927년의 호그와트를 표현하기 위해 굳이 '세월의 흐름'을 표현할 필요는 없었다. "호그와트는 이미 지어진 지 몇 세기나 지났으니까요." 보조 아트 디렉터 제임스 스펜서가 말했다. "상대적인 시간의 의미로 보면 젊은 시절의 덤블도어가 학생들을 가르치던 때의 호그와트와 해리가 입학했을 때의 호그와트에는 큰 차이가 없어요. 이미 오래되고 확실히 자리를 잡은 장소기 때문이지요. 교복에는 살짝 차이가 있지만 건축물은 그대로랍니다."

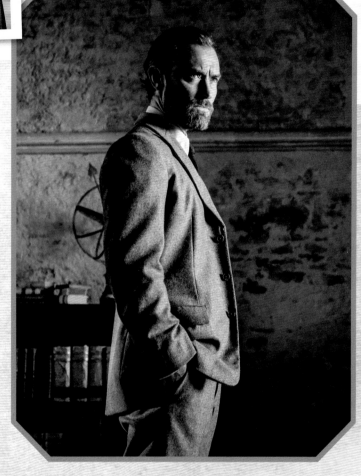

선생님과 학생

"우리는 뉴트 스캐맨더의 눈으로 덤블도어를 봅니다. 그는 정치와는 무관한 사람이지요." J.K. 롤링이 말한다. "덤블도어는 훌륭한 선생님이었지만 누구에게도 모든 진실을 얘기하지 않는 것처럼 보이지요. 아는 게 많아서 짐을 지고 있는 사람이에요. 덤블도어로 사는 건 쉽지 않습니다." J.K. 롤링이 계속 말했다. "남과 공유할 수 없는 정보를 가지고 있을 때가 많아요. 덤블도어는 무리에 섞이지 못해요."

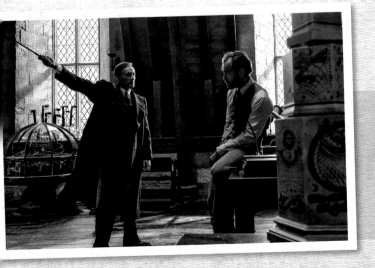

오러인 토르퀼 트래버스가 덤블도어에게 타이코 도도너스의 예언을 아느냐고 물었을 때 덤블도어는 그렇다고 대답한다. 그는 또한 트래버스가 자신에게 원하는 게 무엇인지 알고 있고 그린델왈드의 계획을 저지하기 위해 최선을 다하겠노라고 대답은 했지만, 덤블도어는 그린델왈드에 적극적으로 맞설 생각은 없었다. 결국 트래버스는 덤블도어가 그들의 편이라고 생각하지 않는다.

1927년 호그와트 꾸미기

영화를 제작할 때 디자이너는 배우뿐만 아니라 세트와 장소도 꾸밀 수 있다. 여덟 편의 〈해리 포터〉 영화에서 사용된 많은 소품들과 세트 장식들이 고스란히 보관되어있고 일부는 리브스덴에 있는 워너 브라더스 스튜디오 투어에 전시 중이기도 하다. 물론 '옆집'에서 빌려와 사용하면 손쉽게 해결할 수도 있겠지만 영화 속에서 호그와트가 중요한 역할을 하는 만큼 다른 시대의 호그와트를 만들어내기 위해 기존에 본 것들과 새로운 아이템을 혼합시킬 필요가 있었다.

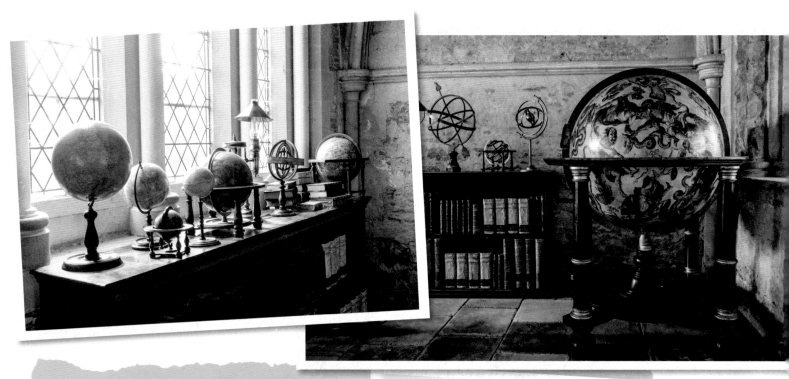

컴퓨터로 만들어낸 학교

실제 호그와트는 〈해리 포터와 죽음의 성물−2부〉에서 대부분 훼손되었기 때문에 〈신비한 동물들과 그린델왈드의 범죄〉를 위해 호그와트의 디지털 버전을 사용했다. "우리는 일부 탑과 다리를 세웠어요." 마틴 폴리가 말했다. "하지만 결국은 지난 몇 편의 영화에서 만들었던 디지털 모델을 이용해 성을 재건했지요."

재사용

〈해리 포터〉 영화에서 사용한 책상들을 다시 창고에서 꺼내 1927년 호그와트 교실에 사용했다. 학생들은 '새로운' 교재를 들고 다녔지만 아주 짧은 시간에 스쳐 지나가기 때문에 그래픽팀의 세부 작업까지 필요하진 않았다. 학생들이 사용하는 물건들 중에서 가장 큰 차이가 있는 건 2000년대에는 배낭이 아니라 호그와트 문장이 새겨진 어깨에 메는 책가방을 사용했다는 점이다.

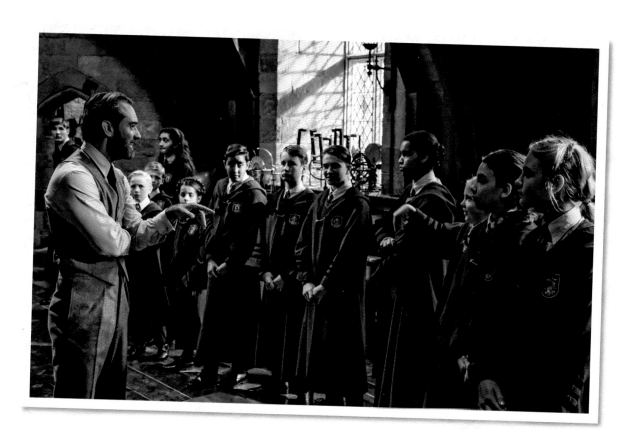

교복

1927년도 호그와트의 교복은 해리 포터가 학교에 다녔던 시대의 교복과 주목할 만한 차이점이 있다. "〈해리 포터〉 영화 속 가운은 검은색이었지만 이번엔 어두운 청색이에요." 의상 총괄을 맡은 샬럿 핀레이 Charlotte Finlay가 말했다. 새로운 세부 장식도 추가됐고 소매 끝에는 벨벳으로 줄무늬 세 개도 넣었으며 예전에 비해 옷깃이 넓어진 모자 안쪽에는 각 기숙사의 색깔을 넣었다. 가운의 디자이너와 디자인은 다를지 모르지만 의상 제작팀은 〈해리 포터〉 영화의 가운 제작을 담당했던 회사에 1927년도 가운의 제작을 의뢰했다.

덤블도어의
어둠의 마법 방어술 수업

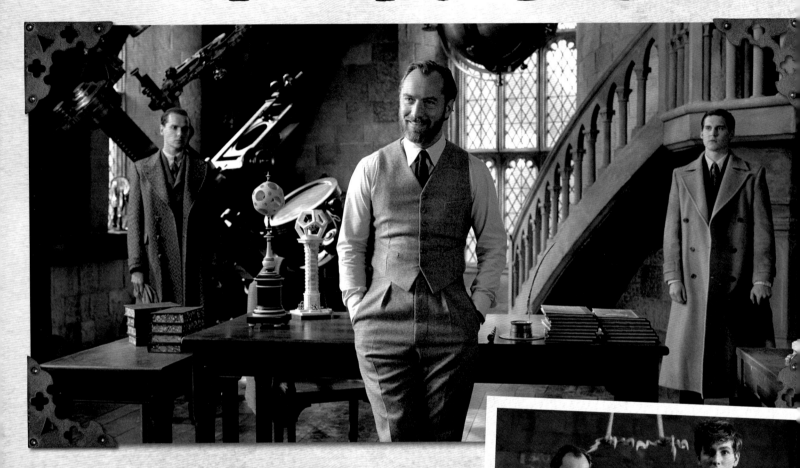

1927년 알버스 덤블도어는 어둠의 마법 방어술 교수였고 학생들에게 많은 사랑을 받았다. 데이비드 예이츠 감독과 의상 디자이너 콜린 애트우트는 이런 덤블도어가 어떤 사람일까에 관해 여러 차례 대화를 나눴다. "우리는 그가 젊고 희망적이길 원했어요." 콜린 애트우트가 말했다. "학생들의 사랑을 한 몸에 받는 선생님이자 언제나 찾아갈 수 있는 스승이죠. 학교 밖의 사람들이나 학교 안의 훌륭한 학생들도 그와 통했어요. 덤블도어는 말 붙이기 편안한 사람이었으니까요." 영화 속에서 덤블도어가 그의 학생들에게 익숙한 수업을 가르치는 장면이 나오는데 다름 아닌 "리디큘러스!"라는 주문을 이용해 학생들에게 각자의 보거트에 맞서게 하는 수업이었다.

최고의 수업

주드 로의 부모님은 선생님이었기 때문에 그는 '일일 교사' 역할이
무척 즐거웠다고 말했다. "데이비드 예이츠 감독은 그 장면을 찍을 때
실제 교실에 있는 것처럼 재현했고, 어린이들도 평소 익숙한 환경을
접해서 매우 편하게 생각했어요." 주드 로는 그 장면을 찍으며 묘한
경험을 했다고 털어놓았다. "다른 사람들과 마찬가지로 저 역시
이전 영화에서 교실 장면들을 많이 봤지만 정작 제가 그 안에 들어가
있으니 마치 유체 이탈을 경험하는 것처럼 묘한 느낌이 들었어요.
간혹 연기를 하다 보면 그런 느낌이 들 때가 있어요. 실제로 그 안에서
움직이고 있지만 나중에 뒤돌아보면서 매우 특별했다는 걸 깨닫는
것과 비슷해요."

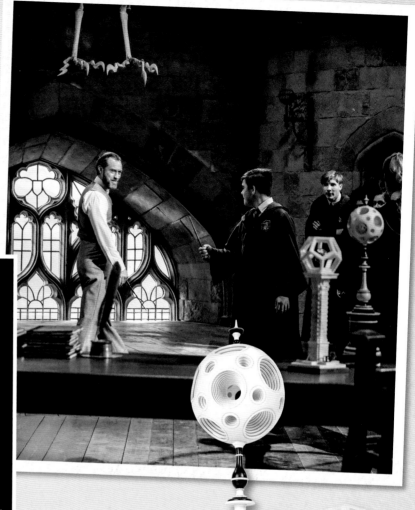

별 구경

어둠의 마법 방어술 수업을 담당한 교수들은 수업 시간에
자신의 성격이나 관심사를 반영시켰다. 천문학에 관심이
많은 덤블도어도 마찬가지였다. 미래에 교장 선생님의
사무실에 걸려있던 물고기자리는 창고에서 꺼내 '새것처럼'
보이게 만들었고, 영화 〈해리 포터와 비밀의 방〉에서 나온
'오러리'라고 부르는 태양계 기계 모델은 소품 제작자인
테리 화이트하우스 Terry Whitehouse와 존 블레이클리
John Blakely가 만들었다. "다시 시동을 걸었고 제대로
작동했어요. 모든 행성들이 회전했죠." 테리가 말했다.
"친구를 되찾은 느낌이었어요."

덤블도어의 어둠의 마법
방어술에 필요한 새로운
아이템들 중에는 피에르 보해나가
제작한 약 4.5미터 크기의 망원경과
천창에 매달려 있는 달 모형이 있다.
달은 금속으로 만들었고 표면을
아로새겨 분화구와 선을
표현했다.

기억들:
뉴트와 레타

호그와트에서 레타 레스트랭은 학창 시절을 떠올리고
뉴트 스캐맨더와의 관계를 생각하며 학교를 돌아본다.
"레타가 레스트랭 집안의 딸이라는 이유로 모두들 그녀가
나쁠 거라고 단정합니다." 데이비드 헤이먼이 말했다.
"물론 그녀가 과거에 제멋대로 행동하고 나쁜 짓을
저지르기도 했지만, 레타는 꽤 괜찮은 사람이에요.
레타는 사람들이 그녀에게 기대하는 것과 진짜 자기 모습
사이에서 어려움을 겪지요."

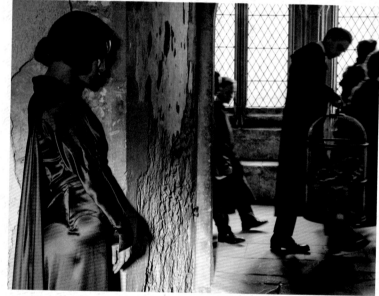

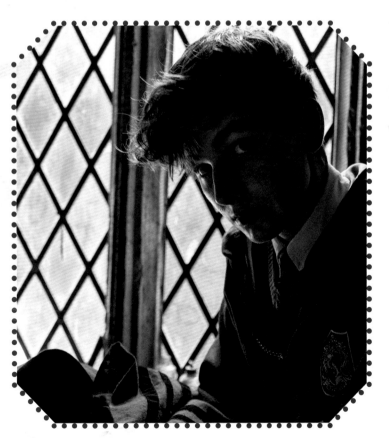

계단 아래 벽장에서

시나리오에는 호그와트에 있는 뉴트만의 비밀스러운 장소가
벽장으로 묘사되어있다. "상당히 널찍한 벽장이에요." 스튜어트
크레이그가 말했다. "그곳에서 뉴트는 작고 기이한 생명체들을
돌보고 보살피죠. 훗날의 모험에 비하면 볼품없는 규모이긴
해요." 벽장에는 빗자루와 청소용품들이 있고 나선형 계단이
플라잉 버트레스flying buttress 사이에 있는 큰 창문으로 연결되는데
그 창턱에 자기만의 공간을 만들었다.

마법 동물 보살피기

"영화 속에서 호그와트에 다니는 뉴트가 자신의 작은 벽장 동물원에 있을 때 우연히 레타가 벌컥 문을 열고 들어오는 순간이 있어요." 에디 레드메인이 말했다. "뉴트는 상처 입은 까마귀 새끼를 돌보고 있었는데 레타가 '왜 그런 걸 신경 쓰는 거야?'라고 물어요. 그리고 뉴트는 '상처를 입었으니까'라고 대답합니다. 뉴트는 상처 입은 모든 생명체와 사람에게 공감하는 탁월한 능력이 있어요. 그리고 도와주는 게 뉴트가 제일 잘하는 일이죠."

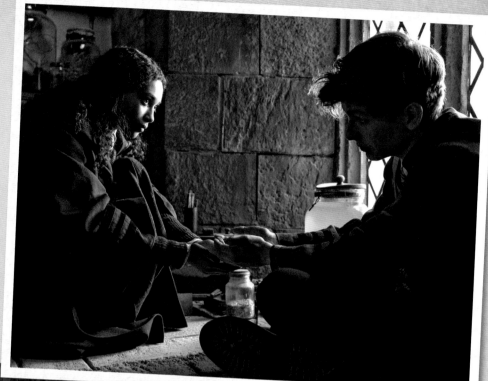

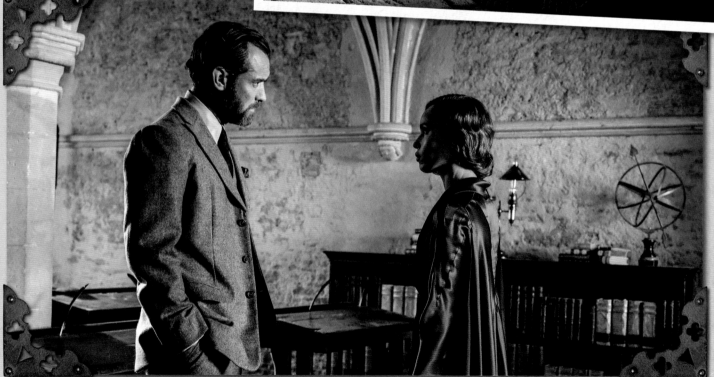

받는 사랑

"이론적으로 생각하면 두 사람의 우정을 이해하기 어려울 수도 있어요." 조 크라비츠가 말했다. "하지만 뉴트는 다른 누구도 사랑할 수 없는 대상을 사랑하고, 바로 레타가 여러 면에서 그런 존재죠. 뉴트만이 레타를 있는 그대로 볼 수 있는 사람이었고 그녀는 그런 사람이 간절히 필요했어요."

레타가 호그와트를 떠날 때 그녀는 덤블도어를 만나고 덤블도어는 레타의 잃어버린 남동생에 관한 소문이 다시 돌기 시작한 것에 유감을 표한다.

77

니콜라스 플라멜

덤블도어와 뉴트가 런던의 세인트 폴 돔에서 만났을 때 덤블도어는 뉴트에게 파리에 있는 안전한 은신처의 명함을 준다. 뉴트는 조우우를 자신의 가방 속에 정착시키고 다음 단계를 준비하기 위해 티나와 제이콥, 카마와 순간 이동으로 명함에 있는 주소로 이동한다. 티나와 뉴트가 나간 뒤에 제이콥은 집주인과 인사를 나누게 되는데, 집주인인 니콜라스 플라멜은 600살 먹은 늙은 연금술사로 마법사의 돌을 만들 줄 아는 유일한 제작자로 알려졌다. 플라멜은 느닷없이 나타난 그들을 보고도 놀라지 않는다. 덤블도어가 그들이 들를지도 모른다고 미리 알려줬기 때문이었다.

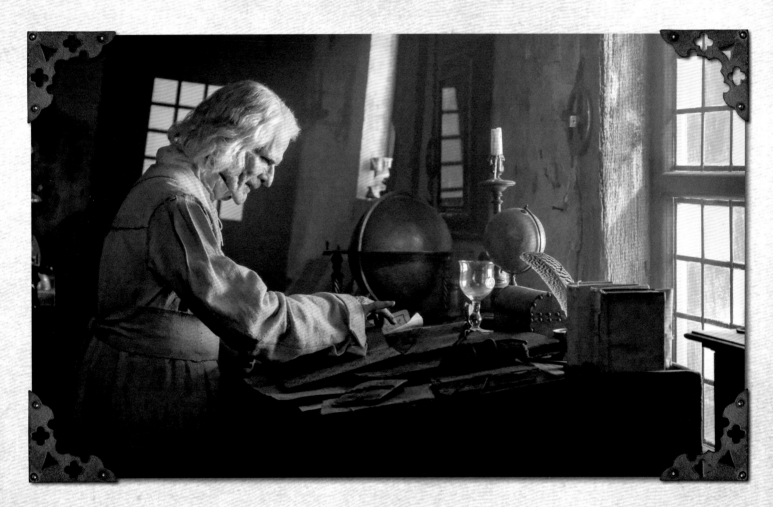

최선을 다해서

배우 브론티스 조도로스키 Brontis Jodorowsky는 니콜라스 플라멜을 연기한 것에 대해 이렇게 말했다.

"매우 영광이었어요. 우선 플라멜은 〈해리 포터〉 이야기를 기억하는 팬들이 잘 알고 있는 캐릭터고, 덤블도어와 아주 가까운 친구라는 것도 모두 알고 있죠. 그래서 이 인물에 대한 대중들의 기대를 충족시켜줄 뿐만 아니라 도대체 600살이나 먹은 노인이 이 영화 속에서 어떤 역할을 할까 하는 궁금증을 풀어줄 기회가 주어진 것이 특권이라는 생각과 동시에 막중한 책임감도 느꼈지요."

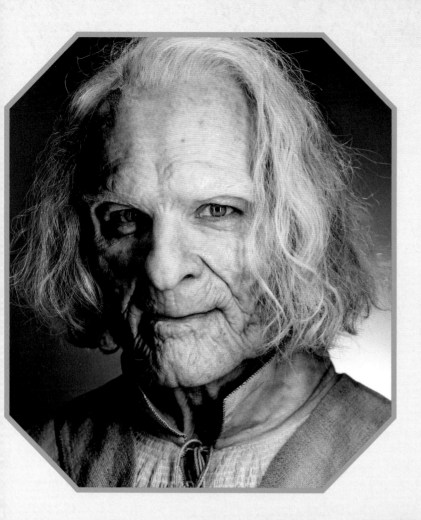

긴 분장 시간

브론티스는 나이가 들어보이는 분장에 필요한 인공 삽입물을 사용하느라 분장실 의자에서 네 시간씩이나 견뎌야 했다. "조금씩 나 자신을 지우고 영화 속 인물이 살아나게 하는 건 아주 긴 절차예요." 브론티스가 말했다. "얼굴을 완전히 바꾸고, 가발도 쓰고, 심지어 손도 나이에 맞게 분장했답니다."

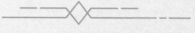

구식

600살이나 먹은 사람을 연기하기 위해 어떤 준비를 할 수 있을까? 그 역할에 대해 인터뷰할 사람도 하나 없는데… "연금술에 대한 글을 읽었어요." 브론티스가 말했다. "실존 인물이었던 플라멜에 대해서도 읽었어요. 영화 속 캐릭터를 표현하기 위해 조사를 했지만 조사한 내용을 연기할 수는 없잖아요, 안 그래요?" 브론티스는 600살이 되면 과연 어떤 기분일지 절대 짐작할 수 없다는 건 인정했지만 플라멜은 마법사의 돌이 있었기 때문에 우리가 생각하는 것과 다르게 나이를 먹었을 수도 있다고 지적했다.

플라멜의 집 내부

니콜라스 플라멜의 집은 그와 동갑인 것처럼 보인다. "목재 골조로 집을 지었어요." 스튜어트 크레이그가 말했다. "영국의 튜더 스타일이라 할 수 있죠. 그래서 주변의 건물들과 매우 다른 모습이에요." 니콜라스 플라멜은 14세기와 15세기에 파리에 살았던 실제 연금술사며, 파리 몽모랑시가 51번지에는 집이 아직도 남아있다.

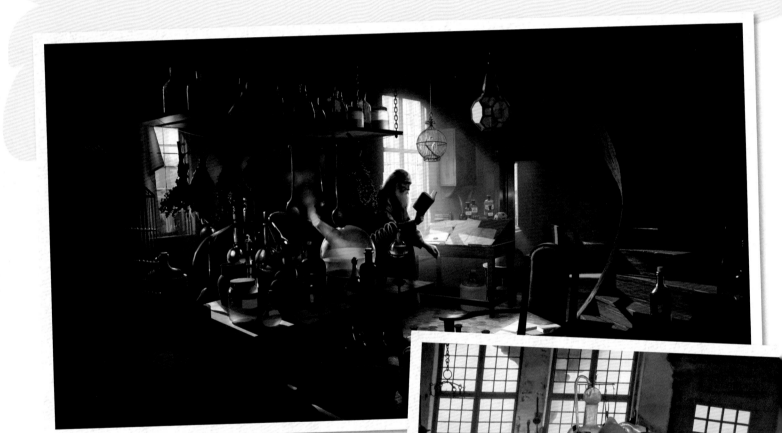

시간 왜곡

스튜어트 크레이그는 플라멜의 집을 디자인하고 세우는 과정이 특히 즐거웠다. "아주 오래된 유물 같은 놀라운 특성이 있어요." 스튜어트가 말했다. "집 안은 발 디딜 틈 하나 없이 복잡하고 목재는 실제로 썩어가고 있어요." 오랜 세월이 흐르는 동안 바닥은 휘어지고 계단들은 비스듬히 기울었다. 건설을 담당한 사람들은 벽과 들보들이 굽고 뒤틀린 것처럼 보이게 만들어야 했다. "오랜 시간이 흐르면서 모든 게 뒤틀린 거지요." 마틴 폴리가 말했다.

소품과 소품

피에르 보해나는 마법약 수업 시간에 사용하는
플라스크와 관을 만들었던 것처럼 플라멜의
연금술 실험실에 필요한 각종 장비도 제작했다.
"우리는 그의 뛰어난 천재성에 놀라 정신을
못 차릴 지경이었어요." 스튜어트 크레이그가
말했다. "그는 정말 탁월한 엔지니어라서
때로는 아주 작은 규모도 거뜬히 만들어내요.
어떤 날은 시계 제조공 같기도 하고 또 어떤
날은 커다란 다리를 디자인하는 엔지니어
같기도 하지요."

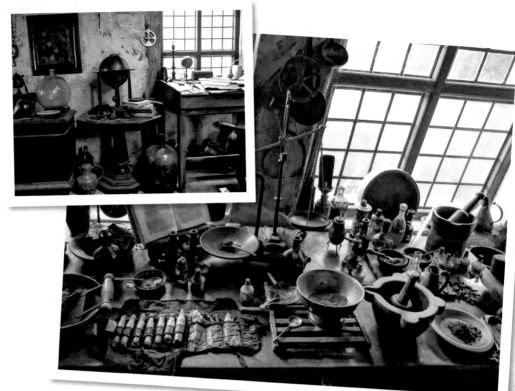

플라멜에게는 커다란
수정 구슬도 있다. 제이콥이
퀴니의 모습을 보여줄 수 있냐고
물었을 때 레스트랭 가족묘로
향하는 퀴니의 모습이 수정 구슬에
나타났고, 제이콥은 서둘러
그녀를 찾아 나선다.

마법의 책

플라멜은 두꺼운 마법책을 이용해서 똑똑하고 학구적인
마법사들과 교류한다. "책을 펼치면 마치 사진 앨범과
흡사하게 생겼어요." 에두아르도 리마가 말했다. 움직이는
다른 마법사들의 작업실 사진이 들어있기 때문이다.
"지금의 왓츠앱과 비슷하죠." 미라포라 미나가 웃음을
터뜨리며 말했다.

마법사의 돌

〈해리 포터〉 팬들은 알고 있듯이 플라멜은 마법사의 돌을
가지고 있고 그것 때문에 죽지 않는다. "17년이 지난 뒤
우린 그걸 다시 꺼내서 먼지를 털었죠." 피에르 보해나가
말했다. 플라멜의 집에서 살짝 보였던 마법사의 돌은 〈신비한
동물사전〉 영화 촬영을 위해서 원래 틀을 이용해 다시 제작한
것이다.

기상천외한 마법 지팡이

새로운 마녀와 마법사들이 등장한다는 건 새로운 마법 지팡이도 등장한다는 뜻이다.
"지팡이는 여러 가지를 의미해요." 모형 제작팀 수장인 피에르 보해나가 말했다.
"하지만 하나의 스타일이기도 하죠. 지팡이는 인물에 따라 맞춤 제작됩니다."

테세우스 스캐맨더

디자이너 몰리 솔은 거북딱지 손잡이가 '장차 훌륭하게 될 사람에게 우아하게 잘 어울릴 거라고
생각'했다. 칼럼 터너는 맨 처음 지팡이를 사용했을 때 지팡이를 부러뜨렸다. "그건 에디
탓이에요!"라고 칼럼은 말했다.

레타 레스트랭

소품 제작자들은 레타의 지팡이가 여성스러우면서도 강해 보이길 원했다. 몰리 솔은 지팡이
축으로 흑단을 사용했다. "레타는 막강한 순혈 마법사 집안 출신이고 그녀의 지팡이가 그런
고급스러움을 나타내길 바랐죠. 그녀의 지팡이는 부티 나고 강렬해 보여야만 했어요."

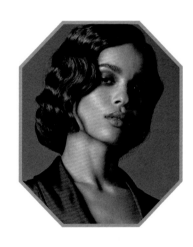

번티

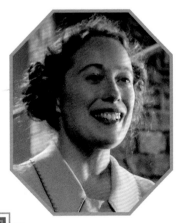

"번티는 동물들을 사랑하고 자연을 좋아하는 아주 다정다감한 인물이에요." 몰리 솔이 뉴트의
조수에 대해 말했다. "전나무 열매를 손잡이로 쓰면 어울릴 거라고 생각했고 담쟁이덩굴 잎을
나무에 감아주었죠."

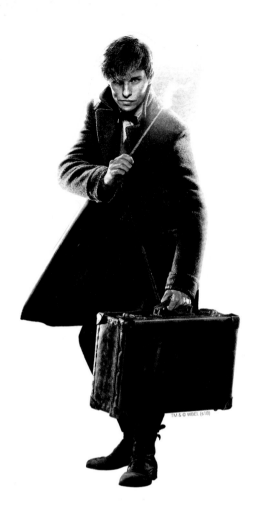

GELLERT GRINDELWALD

TM & © WBEI. (s18)

1790

MINISTÈRE DES AFFAIRES

MAGIQUES DE FRANCE

FONDÉ EN 1790

INCANTÉ CONJURÉ

ENVOÛTÉ

TM & © WBEI. (s18)

TM & © WBEI. (s18)

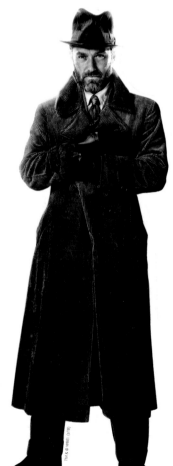

TM & © WBEI. (s18)

TM & © WBEI. (s18)

TM & © WBEI. (s18)

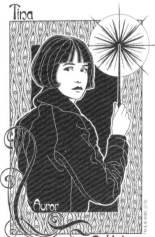

Tina

Auror

Goldstein

TM & © WBEI. (s18)

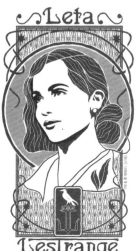

Leta

Lestrange

TM & © WBEI. (s18)

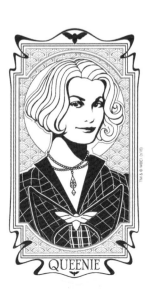

QUEENIE

TM & © WBEI. (s18)

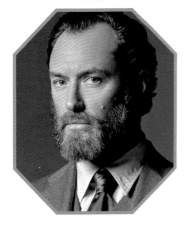

알버스 덤블도어

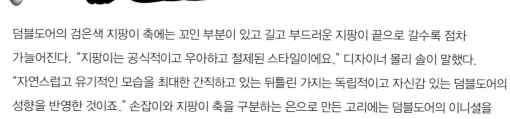

덤블도어의 검은색 지팡이 축에는 꼬인 부분이 있고 길고 부드러운 지팡이 끝으로 갈수록 점차
가늘어진다. "지팡이는 공식적이고 우아하고 절제된 스타일이에요." 디자이너 몰리 솔이 말했다.
"자연스럽고 유기적인 모습을 최대한 간직하고 있는 뒤틀린 가지는 독립적이고 자신감 있는 덤블도어의
성향을 반영한 것이죠." 손잡이와 지팡이 축을 구분하는 은으로 만든 고리에는 덤블도어의 이니셜을
나타내는 룬문자가 새겨져 있으며 지혜와 정의, 힘을 기원하는 의미가 담겨있다. 주드 로는 자신만의
지팡이 사용법을 만들어내기 위해서 앞서 덤블도어 역할을 맡았던 배우들이 지팡이를 휘두르는 모습을
비롯해 오케스트라 지휘자의 움직임, 심지어 파블로 피카소에 관한 영화를 보며 그림을 그리는 팔의
움직임도 관찰했다.

니콜라스 플라멜

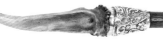

니콜라스 플라멜의 나이는 대략 600살이기 때문에 디자이너들은 아주 오래된 물건을
생각했다. 몰리 솔은 그녀의 어머니가 수집하던 옛날 말채찍의 뼈로 만든 손잡이에서 영감을
받았다. "그걸 볼 때마다 지팡이 손잡이로 아주 훌륭할 거라고 생각했어요." 몰리가 말했다.
플라멜의 지팡이는 모조 뼈 손잡이와 금색 금속 연결 부분, 그리고 마호가니 나무로 만든
몸통으로 이루어졌다.

제이콥 코왈스키

"어느 날 누군가 제게 지팡이를 건네면서 '자, 이걸 잡아요'라고 말하고 제가 그걸로 뭔가 특별한
걸 할 수 있다면 근사하지 않겠어요?" 댄 포글러가 말했다. "하지만 전 지팡이에서 나오는
에너지에 맞을까 봐 몸을 뒤로 많이 젖혀요. 슬프게도 그게 지팡이와 저와의 기본적인 관계죠.
하지만 제 마음속에 마법이 있고 금처럼 순수한 영혼이 있죠."

개인적인 스타일

피에르 보해나가 말했다. "지팡이는 인물의 '성격'을 반영할 뿐만 아니라 그들의 취향과 영향력, 무엇을 좋아하고 무엇을 좋아하지 않는지도 짐작할 수 있어요. 그 원칙을 지키기 위해 디자이너들을 해방시켜줬죠. 각자 나름대로 생각하고, 해석하고 빌려 쓸 수 있는 간단한 기본 규칙들만 알려줬을 뿐이에요."

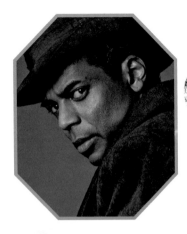

유서프 카마

유서프 카마의 지팡이는 흑단 손잡이와 안디라 나무로 만든 몸통으로 이루어져 있으며 손잡이와 몸통 사이, 그리고 지팡이 끝에 은으로 만든 장식 테두리가 있다.

빈다 로지어

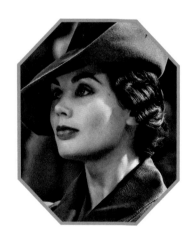

포피 코비-터크는 처음 지팡이를 받았을 때가 '촬영장에서 가장 신나는 날'이었다고 말했다. 빈다 로지어의 지팡이는 매우 구불구불하며 보라색 광택이 흐른다. "모두들 각자의 지팡이 스타일이 있죠." 터크가 말했다. 터크는 자신의 지팡이 기술이 온화하다고 말했다.

애버내시

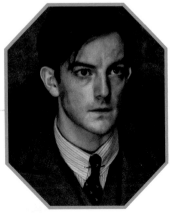

애버내시 지팡이의 손잡이는 흑단이며 은으로 만든 테두리를 둘러 지팡이 축과 손잡이를 구분했다. "주문을 외우고 실행하는 애버내시의 능력을 고려하면 지팡이도 그를 닮은 것 같아요" 케빈 구스리가 말했다. "단순하고 간단명료하죠. 뜨뜻미지근한 구석도 없고 화려하지도 않아요. 직접적이고 목표지향적이라고 생각해요. 애버내시는 윗사람의 말에 복종하고 명령을 적극 수행하는 성격이에요. 그래서 구체적이고 깔끔하죠."

크랄

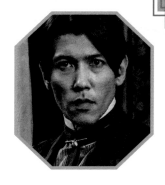

그린델왈드의 추종자인 크랄의 지팡이는 끝이 은으로 되어있다.

캐로우

그린델왈드의 추종자인 캐로우는 평범하고 지휘봉처럼 생긴 지팡이를 사용한다.

거나르 그림슨

스튜어트 크레이그는 현상금 사냥꾼인 그림슨의 지팡이를 표현하려면 오래되고 울퉁불퉁하며 '뒤틀린' 나무가 좋겠다는 생각을 했다. "거칠고 직접 손으로 깎은 느낌이 나며 소용돌이무늬가 있어요. 일꾼의 도구 같기도 해서 그림슨은 자기가 죽인 대상들을 기념하는 상징도 새겼죠." 몰리 솔이 말했다. "그림슨의 지팡이는 그가 성취한 것을 나타내는 상징과도 같아요. 제 생각엔 그가 뉴트보다 한 발 앞서는 걸 매우 중요하게 생각하는 것 같아요. 그래서 자기가 이것도 했고, 저것도 했다고 드러내는 방법인 거죠."

루돌프 스필먼

국제 마법사 연맹의 교도소장인 스필먼의 흑단 지팡이는 상아 손잡이에 은 디자인이 새겨져 있다.

스켄더

서커스 아르카누스의 주인 스켄더의 지팡이는 그의 직업인 서커스의 대형 천막을 반영했다. 끝부분에 큼직한 빨간 공이 있고 좁고 기다란 삼각기 같은 디자인이 손잡이를 감싸고 있다. 밝은 색 나무로 만들어진 지팡이 몸통은 지저분하고 스크래치가 많다.

프랑스 마법부 기록실 내부

런던에서 비밀리에 만났을 때 덤블도어는 뉴트에게 프랑스 마법부의 기록실 밑에 숨겨진 상자에 관해 알려주었다. 상자에는 순혈 마법 집안의 증서들이 보관되어있으며 그 속에서 크레덴스의 정보를 찾을 수 있을 거라고 말한다. 뉴트는 마법부에 들어가기 위해서 폴리주스 마법약을 마시고 형인 테세우스로 변신한다.

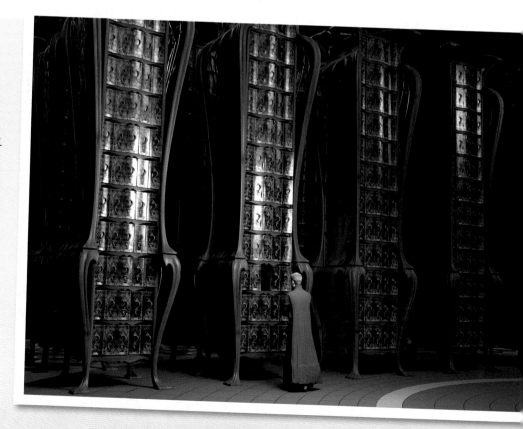

높이 솟은 스타일

기록실은 아르누보 디자인의 멋진 본보기다. "기록실 안에 있는 탑들은 나무들처럼 매우 키가 크고 점점 자란다고 대본에 묘사되어있어요"라고 아트 디렉터 샘 리크가 말했다. 탑들은 진정한 아르누보 스타일답게 구불구불한 꽃무늬와 리본 모양으로 장식되어있다.

기록실의 탑들은 앞에서 보면 바깥쪽으로 불룩한 곡선 모양 때문에 봄 Bomb 스타일이란 이름의 프랑스식 가구와 흡사하다.

하나를 위해

"천 개나 되는 증서 보관함을 만들어야 했어요"라고 소품 제작 총괄인 테리 화이트하우스가 말했다. "그래서 도움을 요청했죠." 각 보관함은 손잡이를 부착하고 오래된 것처럼 보이도록 하나하나 칠해야 했다. "힘들고 고단한 작업이었어요. 때로는 다른 작업을 돕기 위해 현재 자기가 하고 있는 일을 멈춰야 할 때도 있답니다."

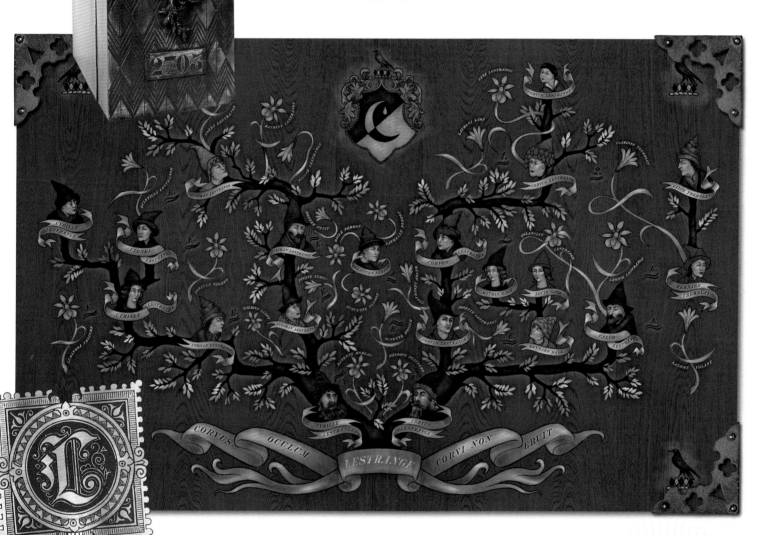

레스트랭 가계도

레스트랭 가문의 가계도는 영화 〈해리 포터와 불사조 기사단〉에 나온 블랙 가문의 가계도가 그려진 벽걸이 태피스트리를 떠오르게 한다. 실제로 레스트랭 가문의 가계도는 미라포라 미나가 제작했으며 그녀는 블랙 가문의 태피스트리도 만들었다. "우리는 전체적인 배경을 몰랐기 때문에 〈해리 포터와 불사조 기사단〉의 태피스트리를 제작할 때와 마찬가지로 롤링에게 실제 가계도를 만들기 위해 이름들을 물어봐야 했어요." 시나리오 작가는 가계도의 한쪽은 알려주었지만 "가계도를 만들기 위해선 충분치 않았어요. 그래서 제가 다른 한쪽을 만들어내야 했지요. 그리고 그들은 모두 사촌들과 결혼했어요." 미라포라 미나가 말했다.

기록실에 들어선 티나는 뉴트가 레타와 약혼한 것이 아니고 자신을 좋아한다는 걸 깨닫게 된다.

기록실 탈출

뉴트와 티나가 특정한 증서 보관함을 찾고 있을 때 레타가 나타난다. 알고 보니 레타도 같은
보관함을 찾고 있었고, 그것은 실종된 그녀의 남동생에 관한 정보가 들어있는 보관함이었다.
레타는 그것이 다른 사람에게 알려지길 원치 않았다. 갑자기 프랑스 마법부를 지키는 고양잇과
마법 동물인 마타고들이 나타나 그들을 위협한다. 레타가 마타고를 향해 주문을 외우자 더욱
사나워진 마타고들이 뉴트와 티나를 공격한다.

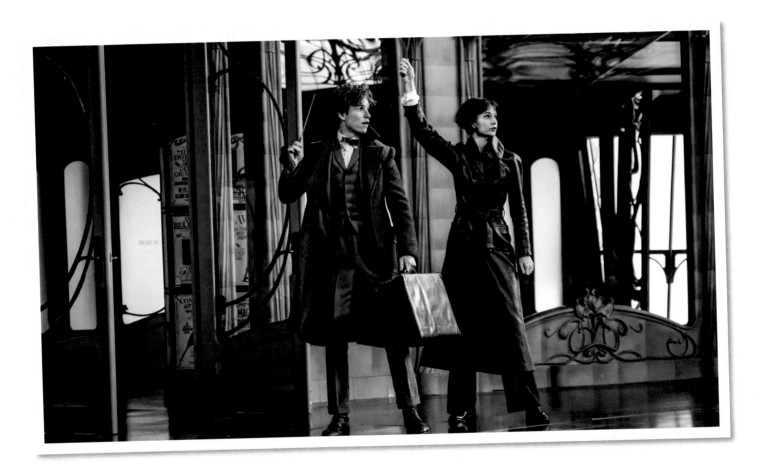

실제 같은 가상

기록 탑들이 날아다니는 기록실은 선반이 끝없이 이어지던 마법부 예언의 방을 연상시키기 때문에
제작자들은 영화 〈해리 포터와 불사조 기사단〉에서 사용했던 가상의 접근 방식을 다시 사용했다.
"배우들이 위치를 파악하고 상호작용할 수 있도록 녹색 배경막과 소품들을 많이 사용했지만 기본적으로
컴퓨터그래픽으로 만들어낸 장면이에요"라고 팀 버크가 말했다. 이 장면은 사전 시각화에 의해 만들어지고
여러 번의 리허설을 거쳐 최종 마무리되었다.

움직이는 선반들

기록실에서 벌어지는 액션 장면을 위해 여러 종류의
선반들이 디자인되었다. 녹색 배경막으로 아랫부분을
감싼 선반들이 위, 아래, 옆으로 움직이고, 회전하는
선반, 리모컨을 이용해 어느 방향으로든 움직일 수 있는
책꽂이들도 있다.

마침내
레스트랭 가문의
증서 보관함을 찾았을
때 레타는 자신의 남동생에
관한 기록이 사라졌음을 알게
된다. 보관함 안에는 관련 기록이
레스트랭 가문의 가족묘로
옮겨졌다는 메모가 남아
있었다.

특별한 이동

뉴트의 가방 안에 있는 동안 조우우의 상처가 아물고 회복되었다.
그래서 뉴트는 조우우를 풀어주며 가방 속에 있던 티나, 레타와 함께
조우우의 등에 타고 마법부를 탈출한다. 그들은 레스트랭 가족이
묻혀있는 가족묘로 향한다. "인형 조종사들이 특별하고 야생마 같은
엔지니어링을 선보였어요." 에디 레드메인이 말했다. "네 사람이 녹색
옷을 뒤집어쓰고 왔다 갔다 했지요."

묘지로 소환되다

뉴트와 티나, 레타는 그린델왈드가 자신의 생각을 전달하고 새 추종자들을 모집하기 위해 집회를 연 레스트랭 가족묘에 도착한다. 집회에 모인 사람들 가운데 낯익은 얼굴의 마녀와 마법사들도 섞여있었다. 크레덴스와 말레딕터스, 카마 그리고 마침내 퀴니와 다시 만난 제이콥까지 모두 한자리에 모인다.

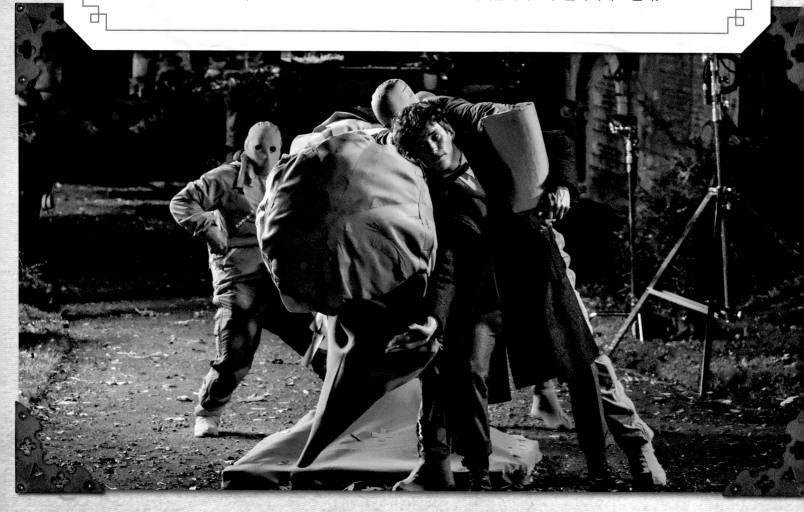

감동적인 순간

조우우가 뉴트와 티나, 레타를 묘지에 내려줄 때 마법 동물학자와 마법 동물 사이에 애정이 넘치는 순간이 연출되었다. 조우우가 다시 가방 속으로 돌아가기 전에 뉴트를 다정하게 핥아주고 안아주는 장면이 그것이다. 인형 조종사들은 부드러운 발포 고무로 조우우를 조각했다. "만질 수 있고 밀 수도 있어요. 그래서 에디가 타고 있던 특수 장치에서 내릴 때 신체적 상호작용을 할 수 있죠." 로빈 기버가 말했다. "그 어느 때보다 비현실적인 날이었어요." 에디 레드메인이 말했다. "늘 그랬듯이 내 몸에 있는 줄도 몰랐던 근육에 이상한 통증을 느꼈지요."

레스트랭 가족묘

"첫 번째 입구는 레스트랭 가족묘에 있어요." 스튜어트 크레이그가
말했다. "죽은 레스트랭 가문의 조상들 시신이 담겨있는 관들이
지하실에 있는 선반 위에 올려져 있죠. 거기에서 아래로 내려가면
원형경기장이 나오는데 그린델왈드가 소집한 집회가 그곳에서
열릴 예정이에요."

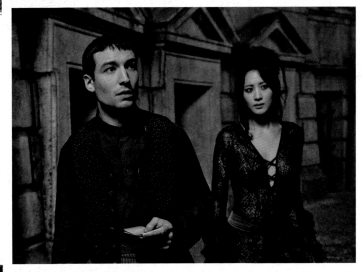

묘지에서

제작팀은 1600년대에 지어진 파리의 페르 라셰즈 묘지를
조사했다. "묘지는 언덕에 있었어요." 마틴 폴리가 말했다.
"무덤들이 원형경기장처럼 둥글게 에워싼 공간들이 있었죠."
그곳에서 영감을 받아 거대한 규모의 지하 원형경기장이
탄생했고, 그곳에서 열린 집회에서 이야기의 모든 요소들이
해결된다.

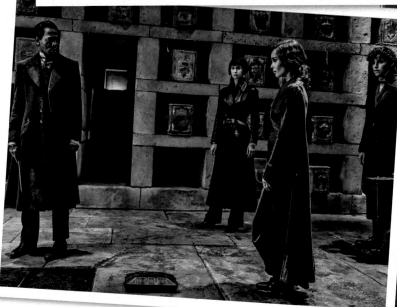

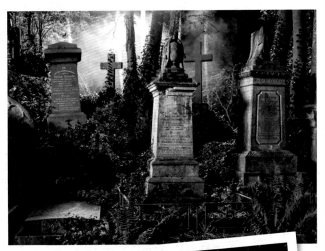

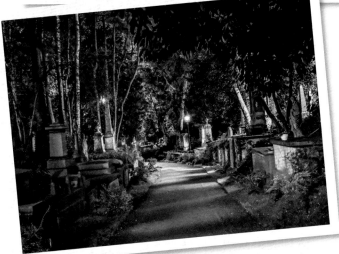

밤샘 근무

제작팀은 런던 북쪽에 있는 하이게이트 묘지에서
며칠 밤 동안 촬영을 진행했다. "야외 촬영장에
나가는 건 재미있어요." 마틴 폴리가 말했다.
"진짜 묘지에 있으면 오싹한 기분도 들지만 모두들
즐겁게 작업했어요. 그러다가 날씨가 나빠져서
더 이상의 촬영이 불가능했는데 이틀이나 더
촬영해야 했기 때문에 촬영을 마무리하기 위해
스튜디오에 묘지를 만들었답니다."

원형경기장 집회

그린델왈드가 집회에서 과거와 현재의 지지자들에게 연설을 할 때 퀴니는 제이콥에게 열린 마음을 가지라고 한다. 그린델왈드가 퀴니에게 자신의 혁명이 성공하면 제이콥과 결혼할 수 있다고 약속했기 때문에 퀴니는 그린델왈드의 이상에 흥미를 느낀다.

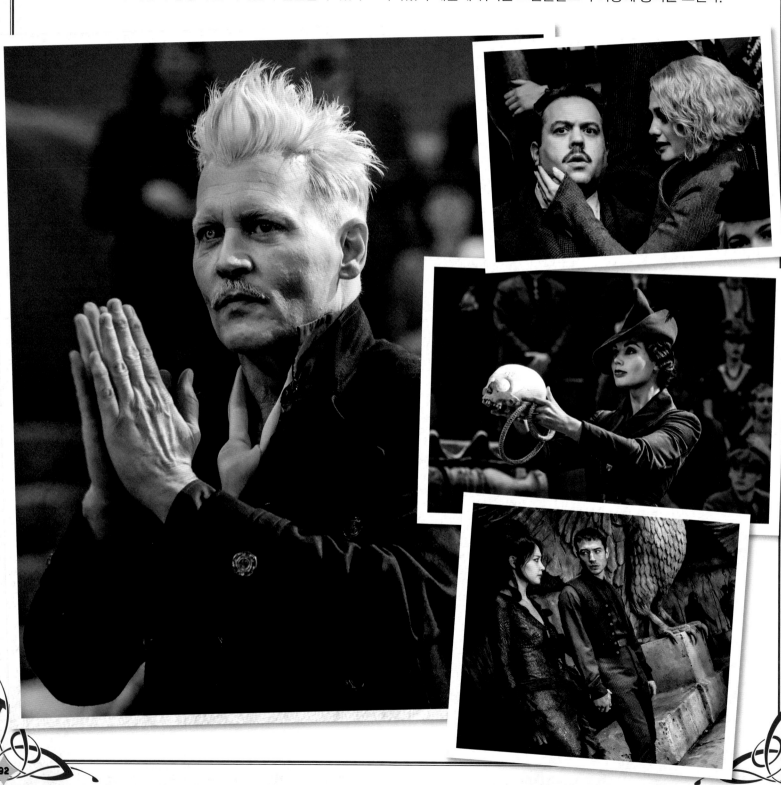

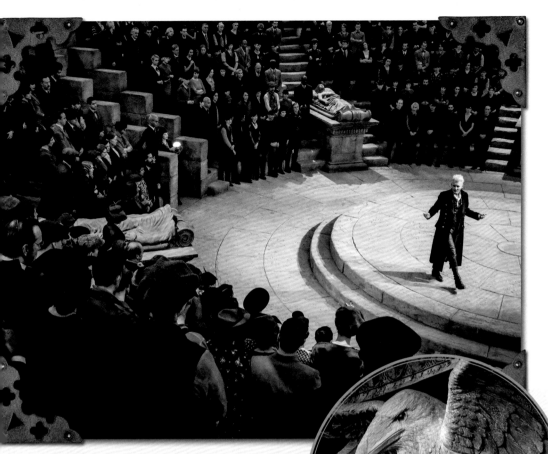

탁월한 수완

"영화를 보면 지하조직에 관한 요소가 많이 나옵니다. 마법사의 세계가 여전히 지하에 존재하기 때문이에요." 마틴 폴리가 말했다. "그게 핵심이죠. 그린델왈드는 더 이상 비밀 속에 숨어 지내지 말고 밖으로 나오라고 모두를 선동하기 때문에 원형경기장이 매우 적절한 배경이라고 생각했어요. 하지만 스튜어트 크레이그는 무엇 하나 대충하는 경우가 없어서 원형경기장이 필요하다고 하자 4천 명이 들어갈 수 있는 대규모 원형경기장을 마련했지요!"

레스트랭의 상징은 까마귀인데 크기가 약 3미터에 이르는 까마귀 13마리가 날개로 원형경기장의 지붕을 받치고 있다. 까마귀 한 마리를 손으로 조각한 다음에 틀을 만들고 12번 주조해서 완성했다.

얼굴, 얼굴들

콜린 애트우트는 그린델왈드가 소집한 집회에 참석한 단역 배우들을 위한 의상을 제작하고 지정해야 했다. "제가 생각한 건 '얼굴'이었어요." 콜린이 말했다. "집회에 도착한 남자들의 얼굴을 보면 사업가가 될 수도 있었지만 잘못된 길로 빠졌거나 낙심한 노동자가 된 사람의 느낌을 받을 것 같았어요. 엄청난 혼란의 시기였죠." 여자들의 경우 콜린은 데이비드 예이츠 감독의 조언을 따랐다. "록 콘서트를 생각해보라고 그가 말했어요. 그래서 좋아하는 가수를 따라다니는 소녀 팬들을 떠올렸죠." 콜린은 그런 팬들은 대개 자기들이 지켜보는 무대 위 가수들처럼 옷을 입는다는 걸 깨달았다. "그들은 모두 그린델왈드에게 영향을 받은 듯한 옷차림을 하고 있답니다."

선택

집회가 끝나갈 즈음에 선택의 순간이 온다. 누가 그린델왈드를 따를 것인가?
누가 그에 맞서 싸울 것인가?

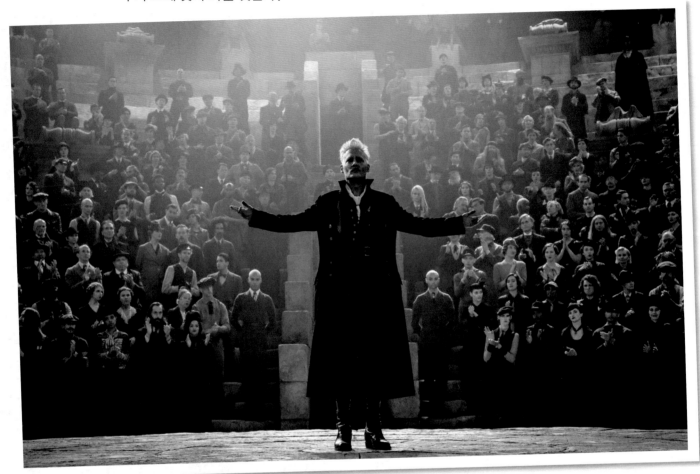

부름에 대한 대답

"제가 의식적으로 원했던 것은 우리가 이미 과거사를 알고 있는
사람들을 한곳에 모이게 하는 거였어요." J.K. 롤링이 말했다.
"각자가 겪는 개인적인 어려움과 편견, 트라우마를 알게 되고
그 중심에 그린델왈드가 있지요. 이제 여러 인물들 중에 누가
그린델왈드의 위험한 유혹에 홀리게 될까요? 각자의 이야기는
그린델왈드가 개최한 집회에서 절정을 이루고, 각자 다양한 과거와
혈통, 개인적인 집착을 가진 사람들이 경기장에 한데 모여 이 남자를
마주하고 있는 자신을 발견합니다. 정말 그가 답이 될까요? 몇몇
사람들은 그렇다고 생각하지요. 아니, 적어도 그가 답인 것처럼
보인답니다."

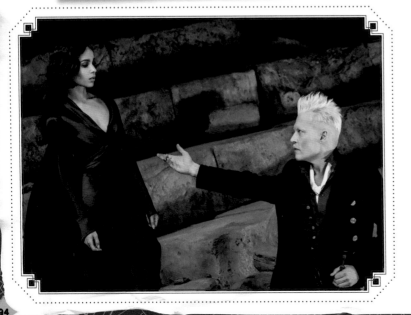

익숙한 시작

"롤링은 〈신비한 동물사전〉 1편에서 소개한 등장인물들을 그대로 보여주면서 그들이 어떻게 〈해리 포터〉 시리즈에 연결되는지 보여주지요." 에디 레드메인이 말했다. "똑같은 인물들을 인생의 다른 시점에서 다시 만나게 되는 거예요. 그들은 종류는 다르지만 여전히 심각한 위험에 처해있어요. 그래서 이 영화는 깊이와 어두운 면을 담고 있으면서 또 한편으로 제가 사랑하는 친숙한 배경 이야기를 다시 새롭게 만날 수 있는 영화였어요."

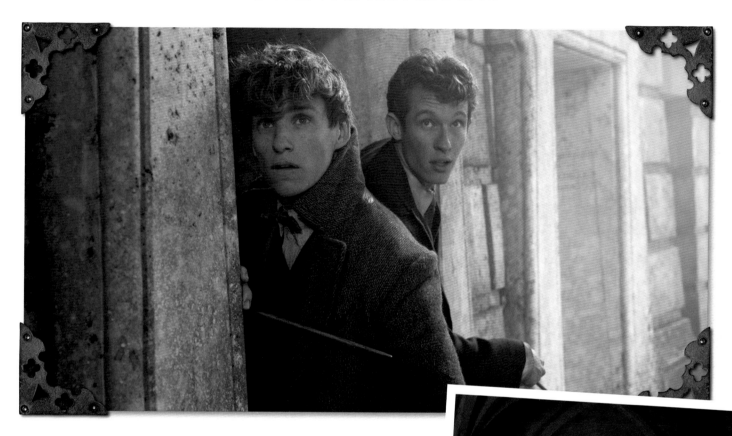

포터 커넥션

J.K. 롤링이 설명했듯이 〈해리 포터〉와 〈신비한 동물사전〉 프랜차이즈는 등장인물들을 통해 서로 연관된다. "영화를 보다 보면 눈에 익은 일부 등장인물들과 장소, 물건들을 발견하게 될 거예요. 그와 동시에 〈신비한 동물사전〉 영화 속에서 펼쳐지는 전혀 다른 별개의 이야기들은 오직 《해리 포터》 책에서만 힌트를 찾을 수 있는 이야기죠. 그린델왈드의 등장이 그런 이야기인데 그는 마법 세계와 한발 더 나아가 더 큰 세상의 안전을 심각하게 위협하는 마법사고, 그의 적대자인 덤블도어는 《해리 포터》 책에서 매우 중요한 핵심 인물이에요. 이 이야기는 오랫동안 많이 생각했던 것인데 이제 얘기를 풀어놓고 나니 아주 예술적으로 만족스러운 작품이 탄생했어요."

무비 매직:
신비한 동물들과 그린델왈드의 범죄

1판 1쇄 발행 2018년 11월 20일
글 조디 리븐슨 Jody Revenson
번역 장선하
펴낸이 하진석
펴낸곳 ART NOUVEAU
주소 서울시 마포구 독막로3길 51
전화 02-518-3919
팩스 0505-318-3919
이메일 book@charmdol.com
신고 번호 제2016-000164호
신고 일자 2016년 6월 7일

ISBN 979-11-87824-41-1 03600

Korean translation rights arranged with INSIGHT EDITIONS through EYA(Eric Yang Agency)

Created by Insight Editions, LP

Publisher: Raoul Goff
Associate Publisher: Vanessa Lopez
Creative Director: Chrissy Kwasnik
Designer: Evelyn Furuta
Editor: Greg Solano
Editorial Assistant: Hilary VandenBroek
Senior Production Editor: Rachel Anderson
Production Director/Subsidiary Right: Lina s Palma
Production Managers: Greg Steffen and Jacob Frink
Production Associate: Chris Bailey